5색 색연필로 완성하는

REAL 풍경화

하야시 료타 지음 **김재훈** 옮김

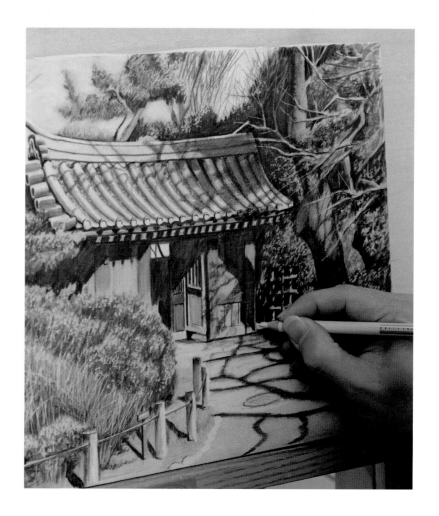

하야시 료타 갤러리

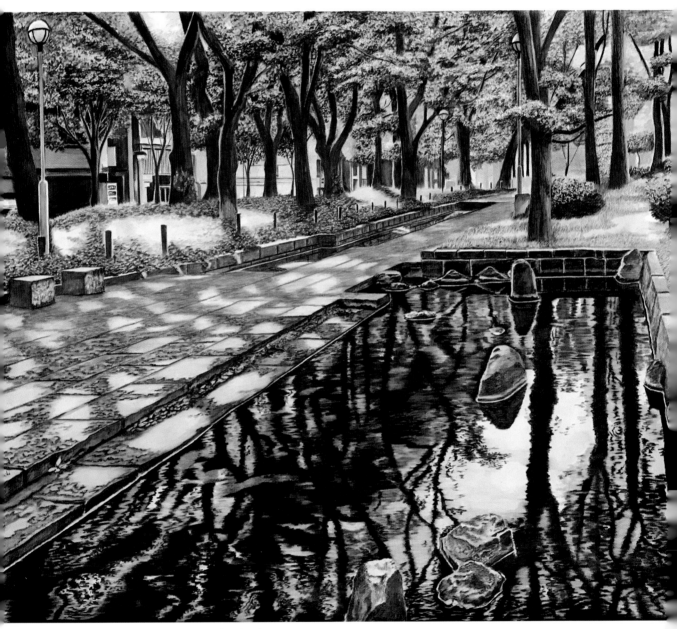

「빛의 아침(光の朝) 나고야시 히사야 오오도리 공원」 (위)
여러 번 그렸던 나고야시의 히사야 오오도리 공원. 수목과 물이 아침 햇살에 반짝인다.
F15호 (652㎜×530㎜) / 4색 작화+흰색 / KARISMA COLOR / muse TMK 포스터 207g / April 2018

「겨울의 목소리(冬の声) 나카노구 테츠가쿠도 공원」 (오른쪽)
안개가 낀 아침의 공원. 겨울의 차가운 빛을 받아 반짝이는 수면.
F15호 (652㎜×530㎜) / 4색 작화+흰색 / KARISMA COLOR / vifArt 세목 / January 2018

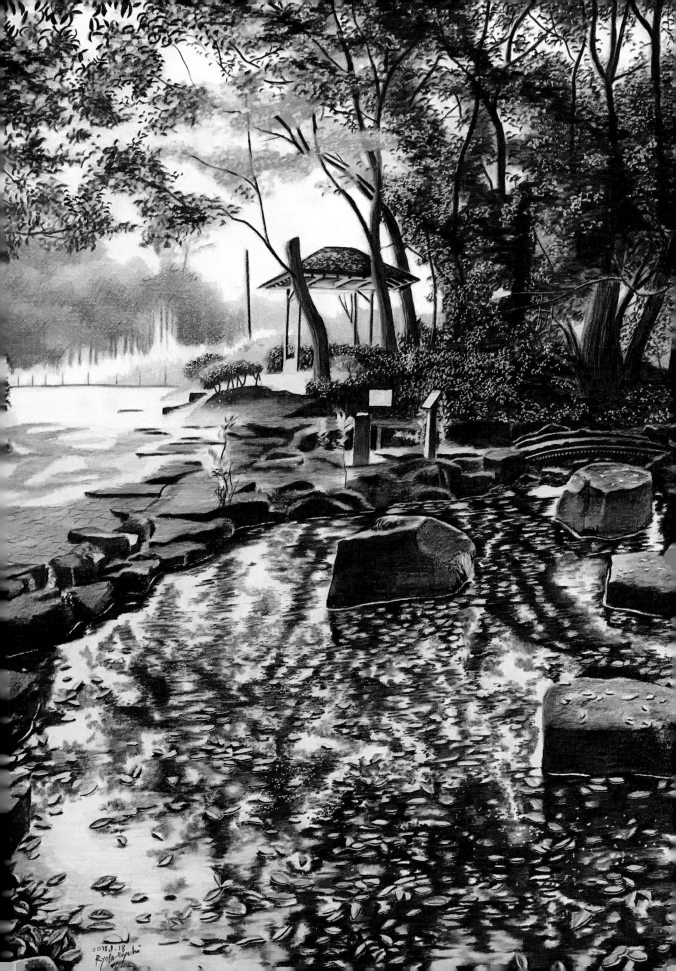

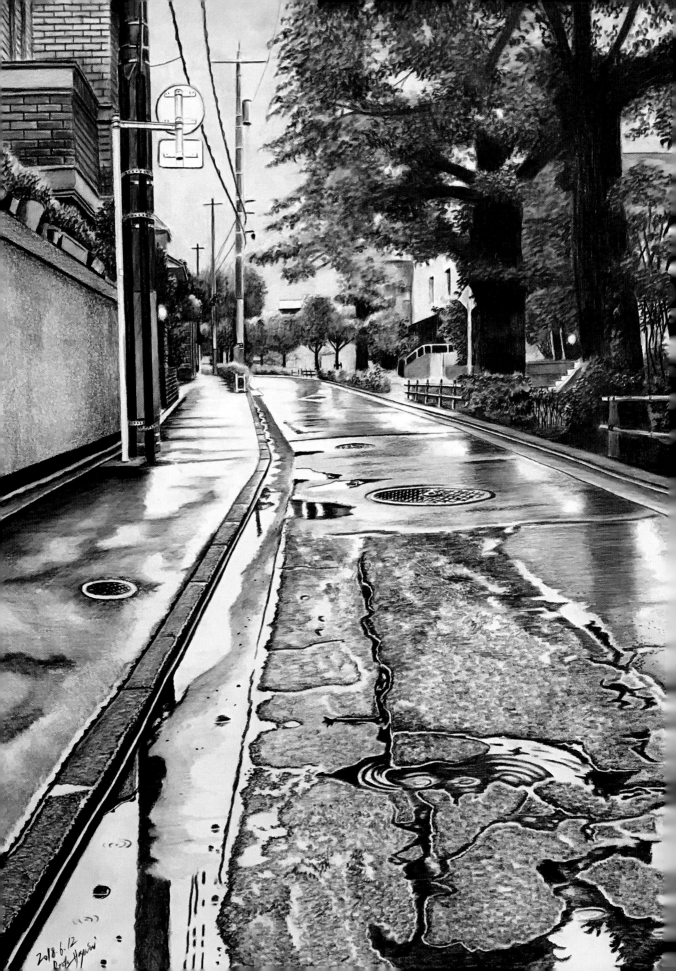

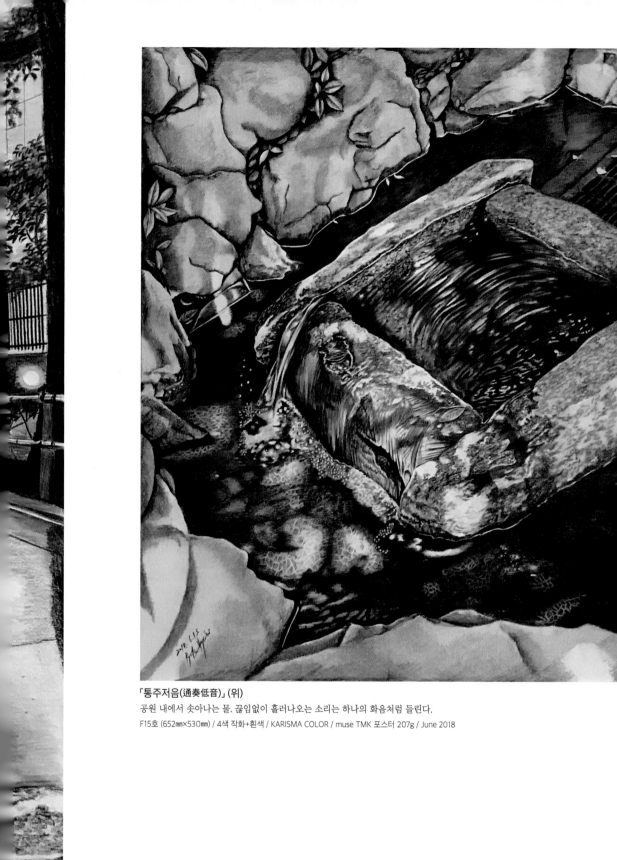

「통주저음(通奏低音)」(위)
공원 내에서 솟아나는 물. 끊임없이 흘러나오는 소리는 하나의 화음처럼 들린다.
F15호 (652mm×530mm) / 4색 작화+흰색 / KARISMA COLOR / muse TMK 포스터 207g / June 2018

「장맛비의 거리(五月雨の道) 나카노구 카미사기노미야」(왼쪽)
나카노구 외곽에 있는 벚꽃의 명소. 6월의 비 또한 벚꽃나무의 싱그러움을 연출한다.
시점을 한참 내려서 노면에서 올려다본 듯한 앵글로.
F15호 (652mm×530mm) / 4색 작화+흰색 / KARISMA COLOR / muse TMK 포스터 207g / June 2018

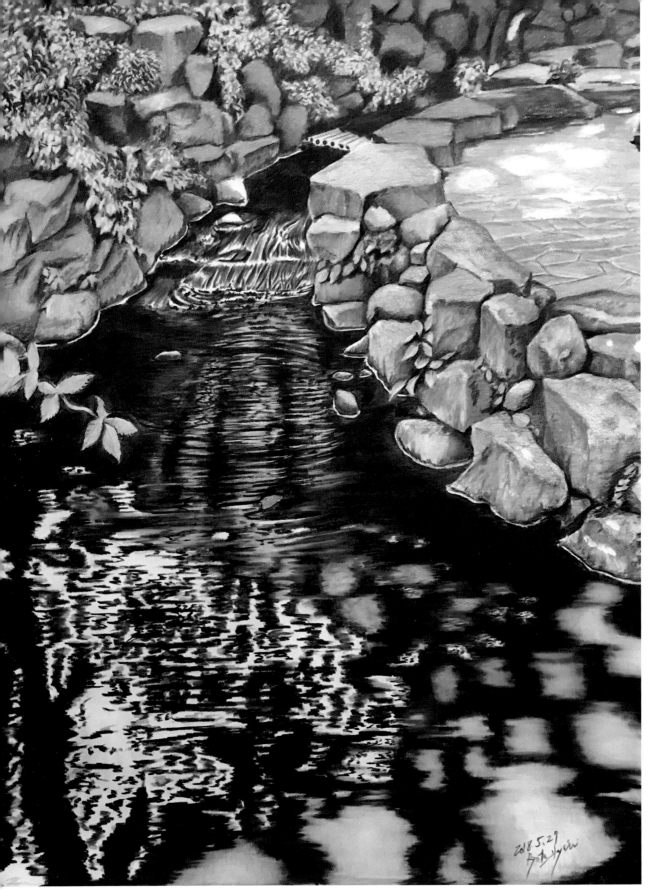

「서늘한 소리(凉音)」
공원 안의 수로. 어둠과 잎 사이로 쏟아지는 햇살이 서로 맞이하듯 흐른다. 그 반짝임을 그림으로.
F6호 (410㎜×318㎜) / 4색 작화+흰색 / KARISMA COLOR / muse TMK 포스터 207g / May 2018

「명수향연(名水響演) 후지시 이시쿠라마치」
후지시에 있는 유명한 약수. 이 물을 찾아 시 각지에서 사람이 몰려온다. 짝을 이룬 듯한 물의 흐름을 색채로 담았다.

F15호 (652mm×530mm) / 다색 작화 / KARISMA COLOR / muse KMK 켄트지 / July 2017

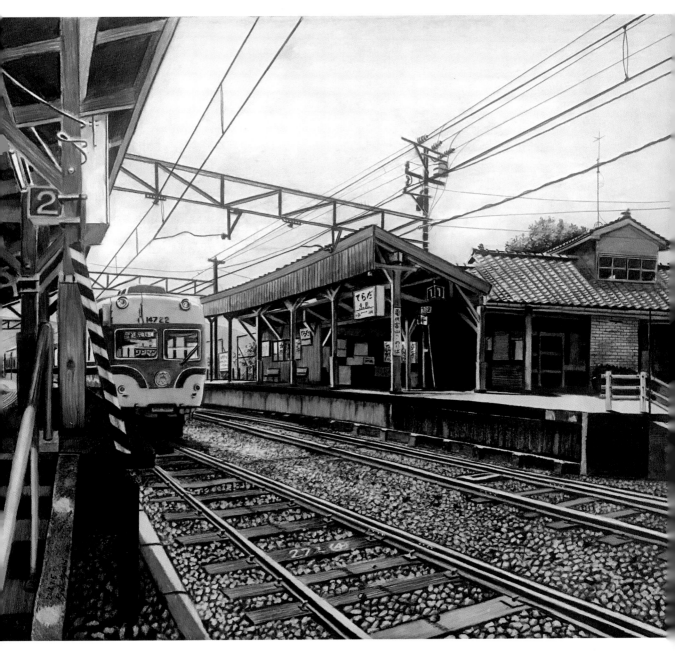

「도중하차(途中下車) 토야마현 타테야마마치」
토야마 지방 철도에 승차. 타테야마 방면과 우나즈키 온천 방면의 분기역인 테라다역에 도착.
뭐라 말할 수 없는 그리운 분위기에 그만 도중하차.

F10호 (530㎜×455㎜) / 4색 작화+흰색 / KARISMA COLOR / muse TMK 포스터 207g / September 2018

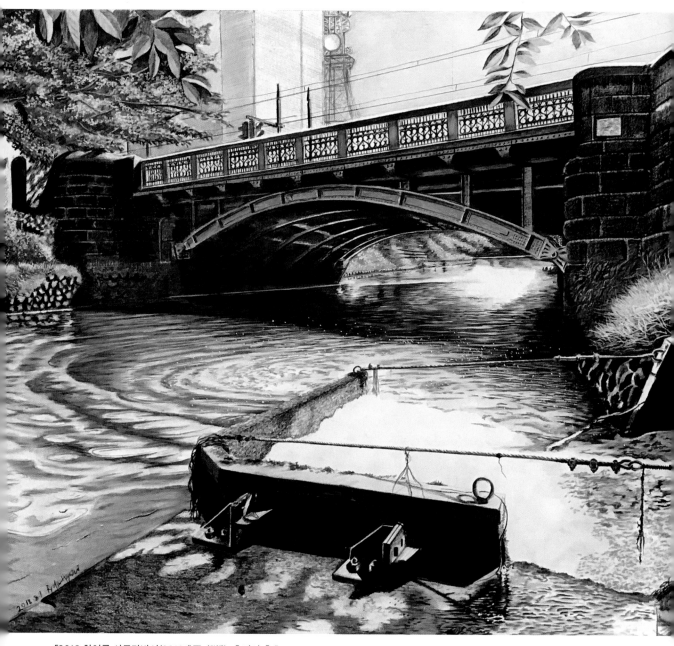

「2018 한여름·사쿠라바시(2018盛夏·桜橋) 후지시 혼초」

2011년에 그린 후지시 마츠카와강에 있는 사쿠라바시 다리. 오랜만에 같은 장소에서 사쿠라바시와 재회. 맑은 물의 흐름을 또다시 그림으로.

F10호 (530㎜×455㎜) / 4색 작화+흰색 / KARISMA COLOR / muse TMK 포스터 207g / August 2018

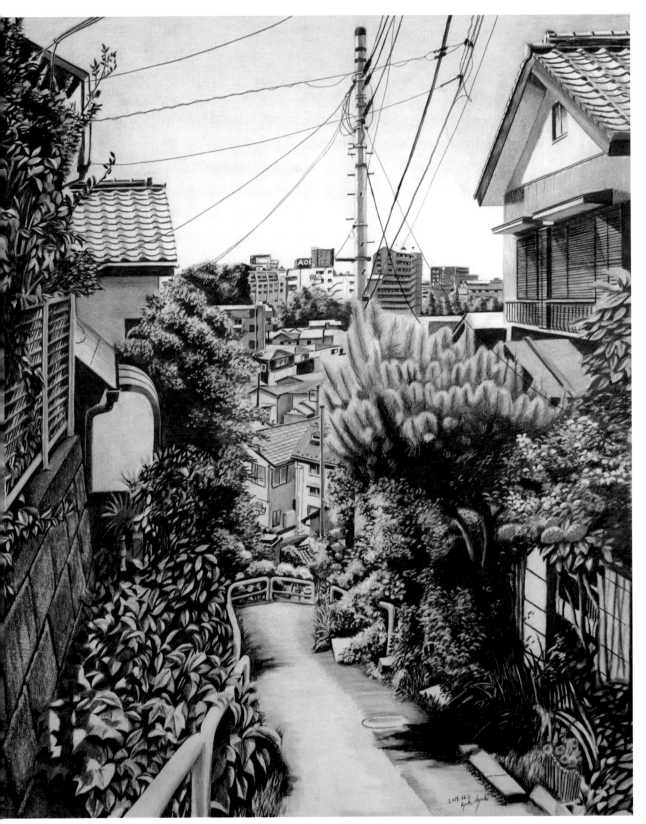

「꽃핀 좁은 길(花咲く小径) 와코시 시라코」
도쿄와 접해있는 와코시 시라코. 고지대에서 좁은 골목길이 아래쪽으로 뻗어있는 풍경.
이곳의 6월은 자양화가 아름답다.

F20호 (727㎜×606㎜) / 4색 작화+흰색 / KARISMA COLOR / vifArt 세목 / December 2017

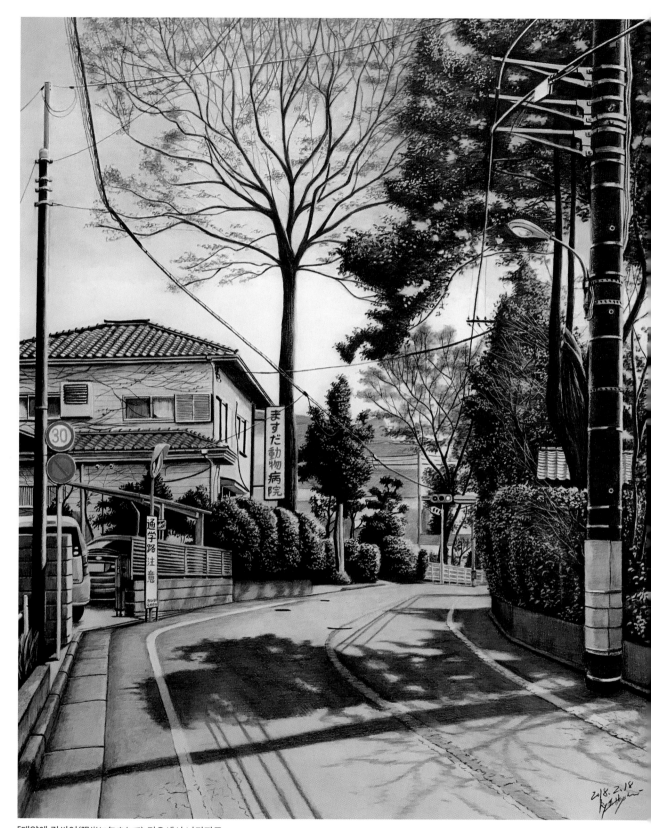

「태양에 감싸여(陽光に包まれて) 키요세시 나카자토」
마침 벚꽃이 필 무렵. 따뜻해진 오후의 햇살을 맞으며 천천히 걸었던 길.
처음부터 끝까지 2018년 2월의 키요세시 향토박물관 개인전 전시장에서 그린 작품.
F20호 (727㎜×606㎜) / 4색 작화+흰색 / KARISMA COLOR / vifArt 세목 / February 2018

「후세기 나무(ふせぎの木) 키요세시 시타주쿠」(왼쪽)
질병과 액운의 침입을 막기 위해 짚을 엮어 만든 뱀을 사거리의 나무에 매다는 「후세기(막음, 예방)」 행사.
생명력 넘치는 나무와 짚으로 만든 뱀을 그림으로.
F20호 (727mm×606mm) / 4색 작화+흰색 / KARISMA COLOR / muse TMK 포스터 207g / April 2018

「한여름날(真夏日) 사이타마시 추오구」(아래)
문득 신호대기 중인 차에서 본 풍경. 기억에 새겨두었다가 나중에 찾아갔다.
시안으로 농담을 만들고 마젠타를 덧칠했더니, 여름다운 빛이 나와서 그대로 2색으로 완성한 작품.
F6호 (410mm×318mm) / 2색 작화 / KARISMA COLOR / vifArt 세목 / October 2017

「저녁놀(残照) 와코시 미나미」
겨울 오후. 이미 기울기 시작한 저녁해가 나무의 가지를 물들인다. 하교 시간을 알리는 음악이 들려온다.
F10호 (530㎜×455㎜) / 4색 작화+흰색 / KARISMA COLOR / muse TMK 포스터 207g / February 2019

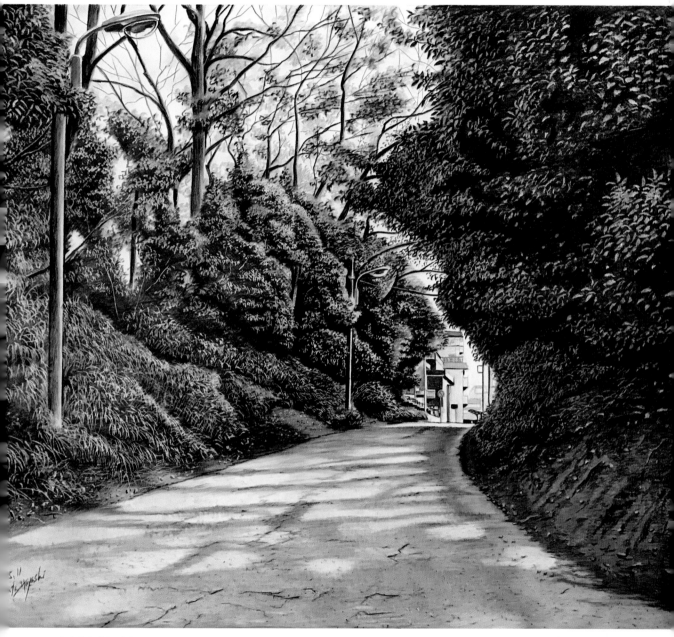

「다이다의 산을 깎아 낸 도로(台田の切り通し) 키요세시 나카자토」
*무사시노의 모습이 남아있는 오솔길. *키시다 류세이의 명화를 떠올리면서 그린 그림.
F10호 (530mm×455mm) / 개인 소장 / 4색 작화+흰색 / KARISMA COLOR / muse TMK 포스터 207g / May 2018

*무사시노(武蔵野) : 넓은 들판과 숲으로 유명했던 평원지대. 일본에서는 예술 작품의 소재로도 자주 쓰였다. 현재는 대부분 도시화되어 옛 모습을 찾아보기 어렵다.
*키시다 류세이, 「산을 깎아 낸 도로와 제방과 담[키리도오시사생]」 1915년(일본 중요문화재)

「봄의 길(春の路) 키요세시 시타주쿠」(위)
봄의 햇빛이 가득한 교외의 길거리. 절의 문과 나무의 대비가 온도를 느껴지게 한다.
F8호 (455㎜×380㎜) / 4색 작화+흰색 / KARISMA COLOR / muse TMK 포스터 207g / January 2019

「바다로 향하는 비탈길(海への坂道) 이바라키현 오아라이마치」(왼쪽)
이바라키현 오아라이마치. 봄빛에 감싸인 오후. 반짝이는 바다가 살짝 얼굴을 내밀고 있다.
F20호 (727㎜×606㎜) / 4색 작화+흰색 / KARISMA COLOR / vifArt 세목 / March 2018

「멀리서 바라본 엔츠지(円通寺遠望) 키요세시 시타주쿠」
「후세기」 행사에서 사용하는 짚으로 만든 뱀을 만드는 곳이 바로 엔츠지 절. 멀리서 바라본 엔츠지 주변은 그야말로 봄.
F10호 (530㎜×455㎜) / 4색 작화+흰색 / KARISMA COLOR / muse TMK 포스터 207g / May 2018

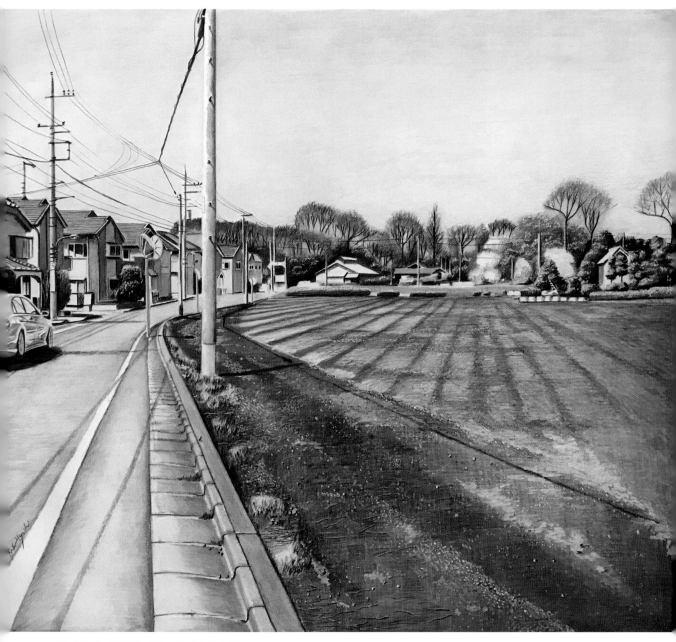

「흙내음 나는 길(土薰る路) 키요세시 나카자토」
길을 사이에 두고 신흥 주택지와 농지가 대비되는 구도가 이곳의 특징. 지금 이대로 그림에 담아두고 싶은 풍경.
F10호 (530㎜×455㎜) / 4색 작화+흰색 / KARISMA COLOR / muse TMK 포스터 207g / December 2018

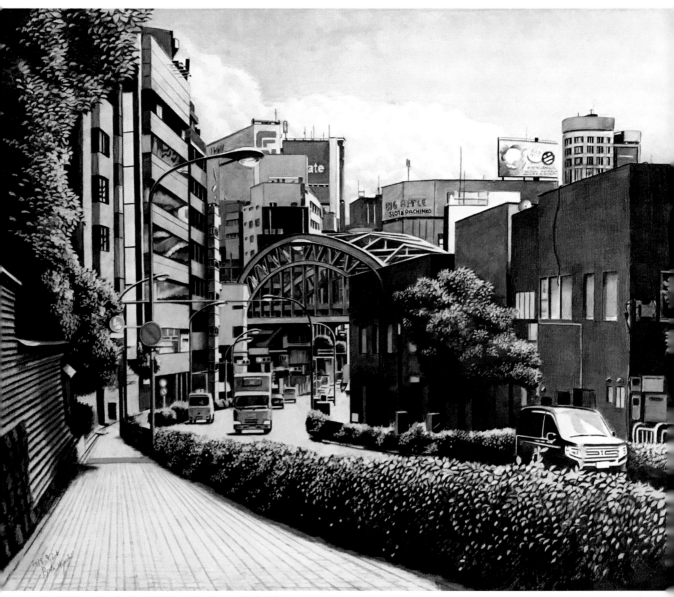

「멀리서 본 쇼헤이바시(昌平橋遠望) 치요다구 소토칸다」(위)
마루노우치선을 오차노미즈역에서 히지리바시 다리를 지나면 멀리 소부선의 철교인 쇼헤이바시 다리가.
그 너머는 아키하바라의 빌딩숲.
여름 오전 시간, 푸른 하늘을 배경으로 빌딩 사이에 파묻힌 듯한 철교.
F30호 (910mm×727mm) / 4색 작화+흰색 / KARISMA COLOR / muse TMK 포스터 207g / September 2018

「변함없는 길(いつもの路) 키요세시 모토마치」(오른쪽)
키요세시의 역에서 약간 떨어진 주택가에 있는 상점「가」. 지나간 시대의 정취가 물씬한 사랑스러운 거리.
F10호 (530mm×455mm) / 4색 작화+흰색 / KARISMA COLOR / muse TMK 포스터 207g / November 2018

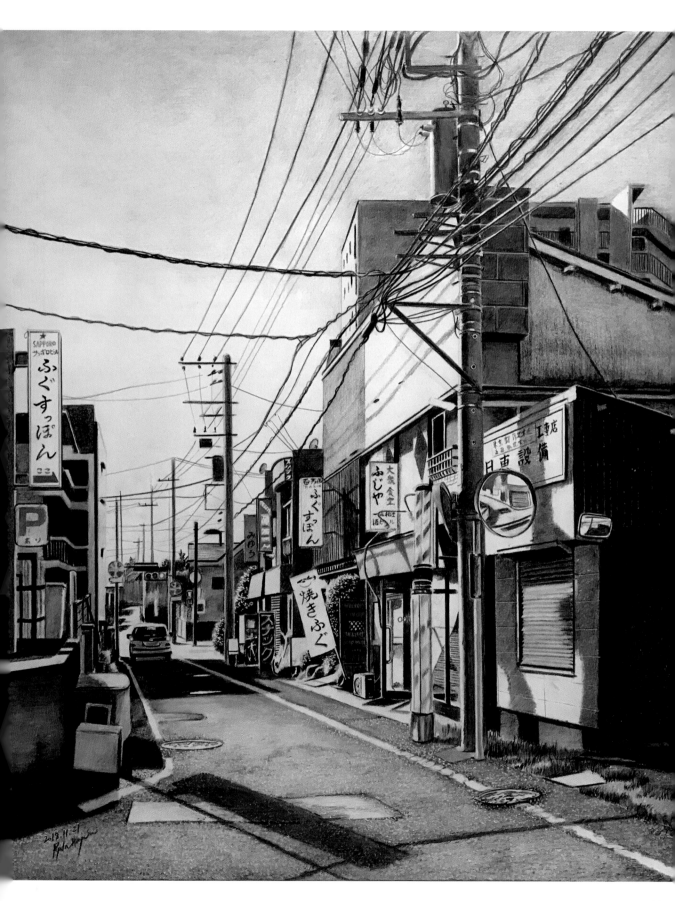

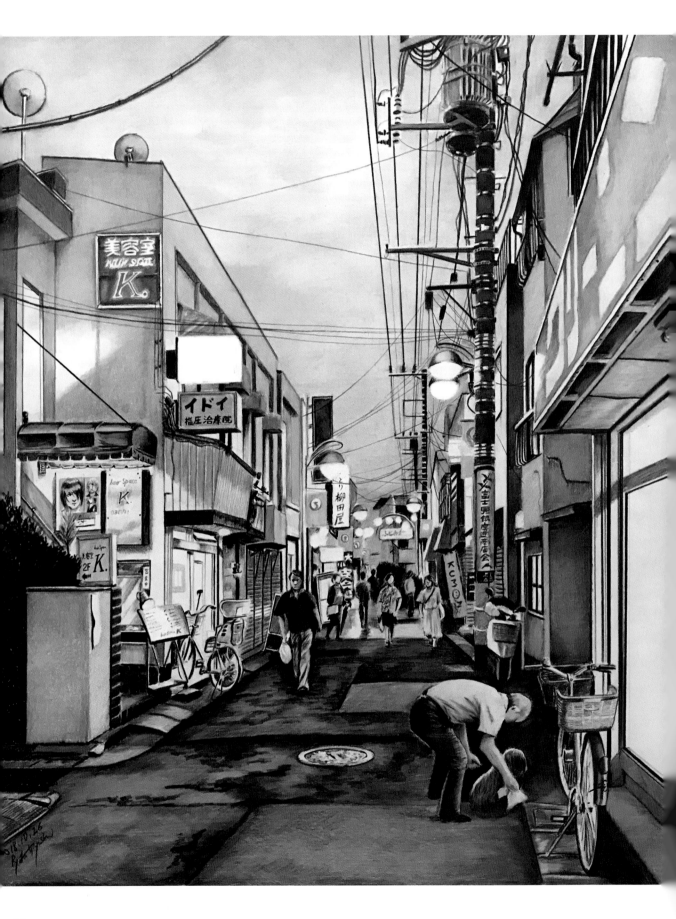

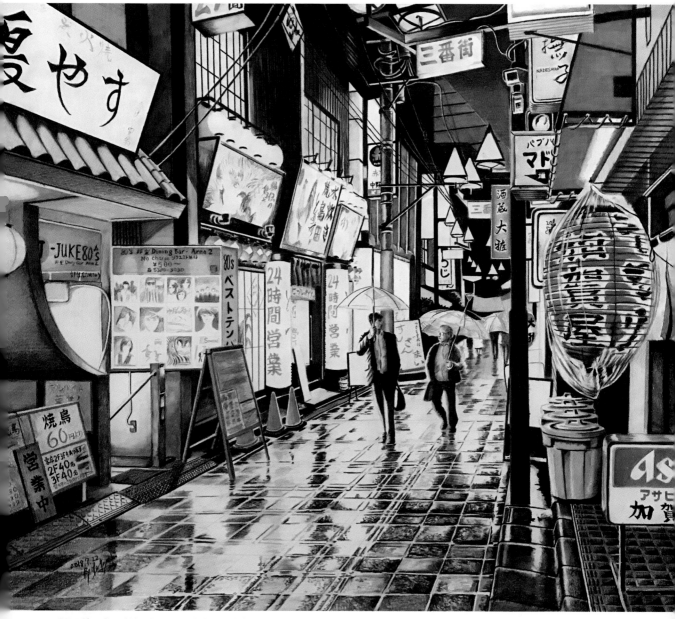

「금요일 오후 7시(金曜午後7時) 나카노구 나카노」(위)
여름비 내리는 금요일 오후 7시. 장소는 나카노구 브로드웨이 옆의 술집 골목.
저 멀리 썬플라자 빌딩의 삼각 지붕이 보이는, 살짝 SF영화를 방불케 하는 분위기.
F20호 (727mm×606mm) / 4색 작화+흰색 / KARISMA COLOR / muse TMK 포스터 207g / June 2018

「노을빛 골목(茜色の路地) 나카노구 카미사기노미야」
니시이케부쿠로선 후지미다이역 바로 앞에 있는 상점가. 골목이 노을에 물든, 비가 그치고 길이 아직 습기를 머금은 늦여름의 해 질 무렵.
F10호 (530mm×455mm) / 4색 작화+흰색 / KARISMA COLOR / muse TMK 포스터 207g / October 2018

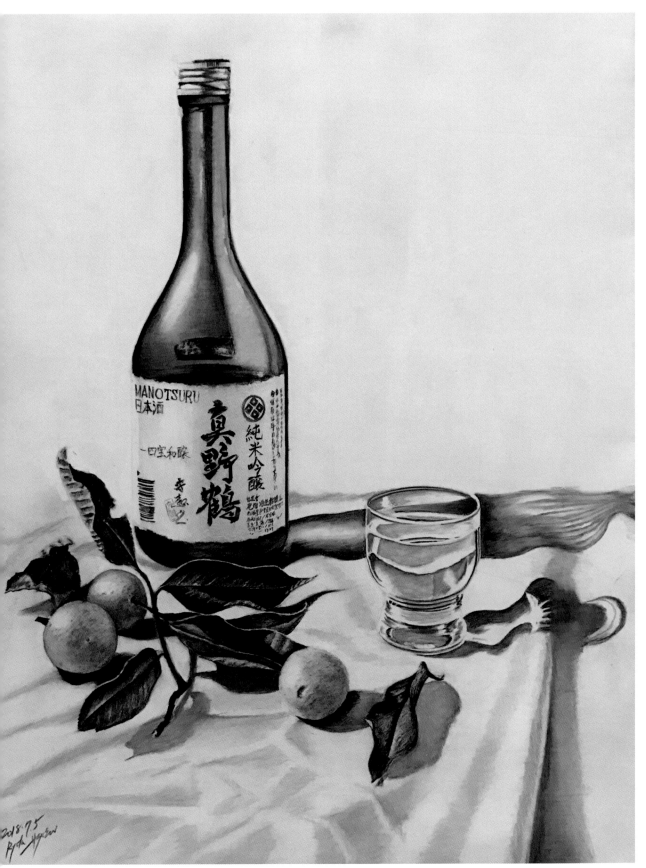

「더없이 행복한 순간(至福の時)」 차가운 일본 전통주를 잔에 따르고, 입으로 가져가기 직전. 기대감과 투명한 빛을 그림으로.

F6호 (410㎜×318㎜) / 4색 작화+흰색 / KARISMA COLOR / muse TMK 포스터 207g / July 2018

머리말

여러분은 풍경화를 그리는 것에 대해서 어떻게 생각하고 계신가요? 저의 색연필 교실 수강생들에게 이런 질문을 하면 '그릴 것이 많아서 힘들다', '건물의 형태를 잡기가 어렵다', '전체적으로 밋밋한 인상이 되고 만다', '다양한 색채를 표현하는 데 서툴다' 등등의 대답이 되돌아옵니다. 아무래도 풍경화는 어렵다고 생각하는 분들이 많은 듯합니다.

지금까지 저는 풍경을 그리는 기법을 설명하는 책을 여러 권 집필했습니다. 매번 초보자나 풍경을 그려본 적이 없는 사람도 쉽게 시도해 볼 수 있게 쓰려고 노력합니다.

따라서 제가 추천하는 방법은 아래와 같은 순서입니다. 우선 풍경을 카메라나 스마트폰으로 찍고 나서 A4 정도 크기로 프린트합니다. 그런 다음 프린트한 사진에 20mm 간격으로 눈금을 그립니다. 그림을 그릴 용지에도 마찬가지로 20mm 간격으로 눈금을 그려둡니다. 그러면 사진에 찍힌 다양한 건물과 나무 등의 형태와 위치 관계를 정확하게 용지에 옮겨 그릴 수 있습니다. 이것을 그리드(격자) 기법이라고 합니다.

계속해서 갈색, 회색 계열의 중간색을 포함한 10~12색 정도의 색연필을 준비하고, 직감을 따라서 색을 올려나갑니다. 이후에 검은색으로 명도를 조절해 완성합니다.

위의 방법을 활용하면 비교적 쉽게 풍경화를 그릴 수 있을 거라고 생각합니다. 단 그런 장점이 있는 반면, 몇 가지 단점도 있습니다.

그리드 기법은 사진을 보면서 종이에 그리는 작업입니다. 즉, 2차원을 2차원으로 옮기는 과정이라고 할 수 있습니다. 「사진을 모사」하는 것이 목적이라면 그것도 괜찮습니다. 하지만 실제 풍경은 사진이 아니라 눈앞에 존재하는 3차원 공간과 물체입니다. 다양한 물체가 원근법의 영향을 받으며 공간 속에 존재합니다. 원근법과 물체의 위치 관계를 파악하는 것이 풍경화를 그리는 데 있어서는 무척 중요합니다. 사진의 그리드에 집중하다보면 평면적인 형태만을 인식하게 되므로, 자칫하면 원근감을 전혀 의식하지 못하게 될 위험성이 있습니다.

색채는 어떠신가요? 프린트한 사진은 스마트폰이나 PC모니터의 사진과 동일할까요? 눈으로 확인한 색채와 같을까요? 눈으로 느끼는 빛이 만드는 색채와 안료 등으로 표현되는 종이 위의 색채는 구조도, 이론도 다릅니다.

이 책은 「사진 모사」에서 한 발짝 물러나 여러분의 눈으로 직접 풍경을 보고, 원근감과 빛을 느끼면서 풍경화의 매력을 좀 더 느껴보셨으면 하면 바람으로 집필했습니다.

이제 밖으로 나가서 풍경을 관찰해보면 어떨까요? 그리고 용기를 조금 내어 스케치에도 도전해보세요. 그런 다음 사진도 찍어보시고요. 그리고 나서 스케치와 사진을 바탕으로 쓱쓱 그려보세요. 풍경화는 가족이나 친구를 그리는 것과 달리, 형체가 좀 달라도 누구에게 핀잔을 들을 염려가 없습니다. 비슷하지 않아도 좋습니다. 실제로 본 풍경의 첫인상을 스케치에 담고, 자료로 사진을 찍은 다음에는 자유입니다. 그런 즐거움을 이 책에 써 보았습니다. 그중 일부라도 전해진다면 기대 이상의 성과일 것입니다.

하야시 료타

Contents

하야시 료타 갤러리 .. 2

머리말 .. 25

Chapter1 필요한 도구와 기본 테크닉 27

색연필 소개 .. 28

용지 소개 ... 29

기타 필요한 도구 .. 30

색연필 터치에 익숙해지자 .. 31

5가지 색연필에서 나오는 색은 무한하다 32

기본 4색을 덧칠하는 순서 .. 35

흰색 색연필과 블렌더 사용법 36

디자인 나이프로 빛을 표현한다 37

입체감을 표현하려면(빛과 음영에 대해서) 38

깊이를 표현하려면(근경·중경·원경에 대해서) 39

투시도법의 미니 상식 ... 40

색다른 구도란 ... 42

Column 색의 3원색과 빛의 3원색 44

Chapter2 야외 스케치 추천 45

야외 스케치를 하자 ... 46

야외 스케치를 바탕으로 작업실에서 본격 제작 48

1색 스케치 .. 50

2색 스케치 .. 51

3색 스케치 .. 52

4색 스케치 .. 54

야외 스케치에 가져가는 도구 56

Column 야외 스케치는 부끄럽다!? 58

Chapter 3 색연필로 리얼한 풍경화를 그린다 ★실전 편★ 59

실전 01 「오래된 문이 있는 풍경」을 그린다 60

실전 02 「구부러진 강」을 그린다 74

실전 03 「노면 전차가 달리는 풍경」을 그린다 92

실전 04 「두 개의 언덕」을 그린다 104

실전 05 「공원의 물가」를 그린다 118

Chapter 1

필요한 도구와
기본 테크닉

색연필 소개

색연필에는 유성과 수성 2종류가 있는데, 이 책에서는 유성 색연필을 사용합니다. 유성 색연필도 색을 내는 안료의 종류와 용제 등의 성분에 따라, 메이커에 따라 느낌과 손맛이 다양합니다. 이번에는 제가 주로 사용하는 색연필을 소개합니다.

프리즈마 컬러 *Karisma Color*

Westek Incorporated(일본)
※사진은 48색 세트, 하야시 료타 셀렉트 24색 세트
※72색 세트, 24색 세트, 12색 세트도 있음
※개별 구매도 가능

미국, 뉴웰 러버메이드(Newell Rubbermaid) 제조. 일본을 제외한 대부분의 나라에서 프리즈마 컬러라는 명칭으로 판매되고 있습니다(일본에서는 카리스마Karisma). 입자가 작고 매끄러워 부드러운 느낌이 특징입니다. 혼색이 쉽고, 밝은 색부터 혼색하면 색을 무한히 만들 수 있을 것만 같은 기분이 드는 색연필입니다. 현재 117색의 라인업이 있습니다. 프리즈마 컬러 색연필은 국내에서도 쉽게 구매할 수 있습니다.

48색 세트

하야시 료타 셀렉트
24색 세트

✓ 이 책에서 사용한 것은 5자루뿐!

이 책에서 사용한 것은 시안 (파란색 / PC919 Non-Photo Blue), 마젠타 (빨간색 / PC930 Magenta), 옐로 (노란색 / PC916 Canary Yellow), 블랙 (검은색 / PC935 Black), 화이트 (흰색 / PC938 White) 5자루뿐입니다(전부 프리즈마 컬러). 이 5색을 조합하면 거의 모든 색을 만들 수 있습니다.

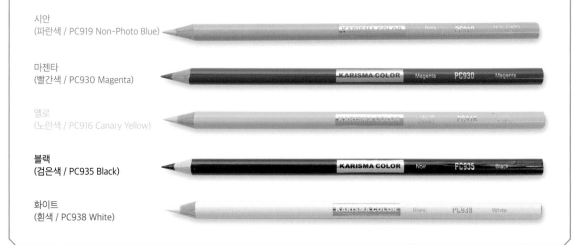

시안
(파란색 / PC919 Non-Photo Blue)

마젠타
(빨간색 / PC930 Magenta)

옐로
(노란색 / PC916 Canary Yellow)

블랙
(검은색 / PC935 Black)

화이트
(흰색 / PC938 White)

용지 소개

색연필로 사실적으로 그리고 싶은 분에게 추천하고 싶은 용지는 어느 정도 결이 곱고 매끄러운 종이입니다. 야외 스케치에 사용하려면 휴대성과 보관이 쉬워야하고, 실내에서의 작품 제작에는 크기의 다양함이 필요합니다.

바이프알 수채용지(세목/매끄러움)

Maruman Corporation

바이프알은 수채용지로 타입과 크기의 라인업이 다양합니다. 세밀한 색연필화에는 매끄러운 파란색 표지가 적합합니다. 수채용지로 만들어져서, 매끄러워도 약간 거친 질감이 있습니다. 저는 주로 스케치에 사용하는데, 스프링제본 타입이 표지가 두껍고 단단하고 보관하기 좋으며 크기도 F0에서 F8까지 다양해 추천합니다.

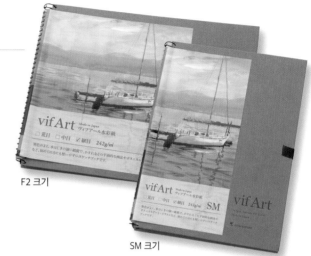

F2 크기

SM 크기

TMK 포스터

Muse Company Limited

내추럴 화이트의 최고급 그림 용지. 특히 세밀한 색연필화에 적합한 매끄러운 질감입니다. 두꺼운 207g와 가장 두꺼운 255g의 2종류가 있습니다. 저는 작품 제작에 주로 207g을 사용합니다. 패드 타입은 두꺼운 A4와 B5 2종류. 큰 사이즈의 작품을 그릴 때는 B열 본판(765 x 1085mm)을 낱장으로 구매해서 임의의 사이즈로 제단하여 사용합니다.

A4 크기

B5 크기

KMK 켄트

Muse Company Limited

질감이 가장 매끄럽습니다. 세밀한 색연필화에 사용하는 사람도 많고 다양한 크기를 쉽게 구할 수 있는 용지입니다. 매끄러운 앞면은 세밀화에 적합한 반면 쉽게 미끄러지기 때문에, 안료가 깊이 스며들도록 일부러 뒷면에 그리기도 합니다. 종이의 두께는 #150과 #200 2종류가 있는데 색연필에는 두꺼운 #200이 적합합니다.

KMK 켄트(200)

기타 필요한 도구

색연필과 용지 이외의 다른 필요한 도구를 소개합니다.

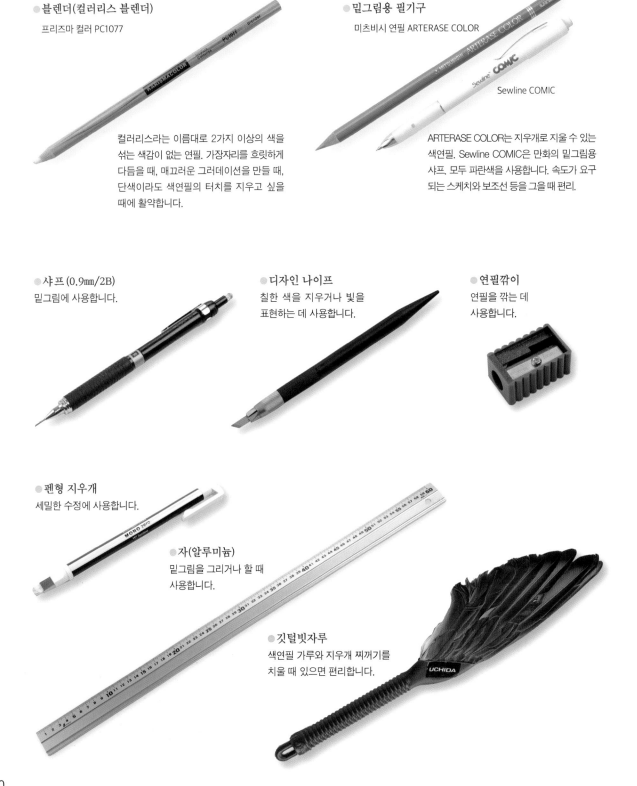

● 블렌더(컬러리스 블렌더)

프리즈마 컬러 PC1077

컬러리스라는 이름대로 2가지 이상의 색을
섞는 색감이 없는 연필. 가장자리를 흐릿하게
다듬을 때, 매끄러운 그러데이션을 만들 때,
단색이라도 색연필의 터치를 지우고 싶을
때에 활약합니다.

● 밑그림용 필기구

미츠비시 연필 ARTERASE COLOR

Sewline COMIC

ARTERASE COLOR는 지우개로 지울 수 있는
색연필. Sewline COMIC은 만화의 밑그림용
샤프. 모두 파란색을 사용합니다. 속도가 요구
되는 스케치와 보조선 등을 그을 때 편리.

● 샤프 (0.9mm/2B)
밑그림에 사용합니다.

● 디자인 나이프
칠한 색을 지우거나 빛을
표현하는 데 사용합니다.

● 연필깎이
연필을 깎는 데
사용합니다.

● 펜형 지우개
세밀한 수정에 사용합니다.

● 자(알루미늄)
밑그림을 그리거나 할 때
사용합니다.

● 깃털빗자루
색연필 가루와 지우개 찌꺼기를
치울 때 있으면 편리합니다.

색연필 터치에 익숙해지자

색연필을 쥐는 위치와 약간의 필압 차이로 다양한 표현이 나타나는 「선」으로 폭넓은 표현이 가능합니다.
장면에 알맞게 잘 구분해서 활용해 보세요.

색연필을 길게 눕혀서 잡는다(필압을 약하게 한다)

색연필을 길게 잡으면, 눕힌다는 느낌으로 쥐게 되고 필압이 약해집니다.

색연필을 길게 눕혀서 잡습니다.

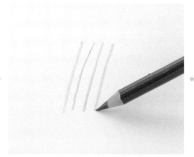

가늘고 섬세하고 부드러운 선을 그릴 수 있습니다.

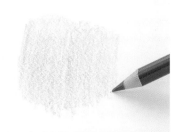

부드러운 선을 반복해서 그어 색이 옅은 면을 만듭니다.

색연필을 짧게 세워서 잡는다(필압을 강하게 한다)

색연필을 짧게 잡으면, 종이에 수직에 가까운 각도가 되어 필압이 강해집니다.

색연필을 짧게 세워서 잡습니다.

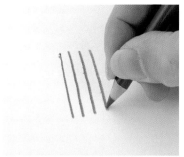

두껍고 선명한 선을 그릴 수 있습니다.

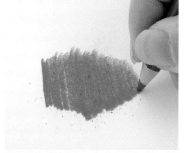

강한 선을 반복해서 그어 색이 진한 면을 만듭니다.

크로스해칭

수많은 선을 수직으로 교차하도록 그어서 칠하는 방법을 「크로스해칭」이라고 합니다.

크로스해칭을 반복하면 더 진하게 칠할 수 있습니다.

선을 긋기 쉬운 방향으로 종이를 돌리면서 칠해보세요.

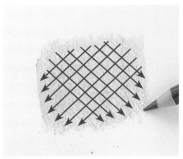

약한 필압의 크로스해칭.

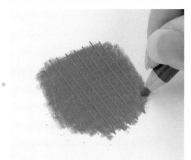

강한 필압의 크로스해칭.

5가지 색연필에서 나오는 색은 무한하다

이 책에서 사용하는 색연필은 시안, 마젠타, 옐로, **블랙**, 화이트 5가지입니다. 이것만 있으면 거의 무한으로 색을 만들 수 있습니다. 왜 그런지 아래의 내용을 읽으면 충분히 이해하실 수 있을 거라고 생각합니다.

①유채색과 무채색

5가지 색 중에 시안, 마젠타, 옐로의 3색에는 색감이 있어서 「유채색」이라고 합니다. 블랙과 화이트는 색감이 없어서 「무채색」입니다. 색이란 유채색과 무채색으로 나뉩니다.

유채색은 「색상」, 「명도」, 「채도」로 구성됩니다. 색상은 색의 종류, 명도는 명암, 채도는 선명함을 나타냅니다. 무채색은 흑백의 세계이므로 「명도」만 존재합니다. 흰색과 검은색의 중간 명도는 그레이입니다.

유채색에는 500색의 색연필 세트가 있을 정도로 다양한 색이 있습니다. 그러나 이 책에서는 시안, 마젠타, 옐로뿐입니다. 사실은 이 3색만 있으면 이론상 모든 색을 만들 수 있습니다.

②색의 3원색

시안, 마젠타, 옐로는 「색의 3원색」이라고 합니다. 「색의 3원색」은 섞으면 섞을수록 대부분 어두워지고, 결국에는 새까맣게 변합니다. 섞으면 어두워지므로, 「감법혼색」이라고 합니다. 하지만 실제로 그림물감이나 잉크를 섞어보면 미묘하게 탁해져서 완전한 검은색은 되지 않습니다. 따라서 검은색 표현에는 다른 블랙 물감과 잉크를 준비합니다. 이 원리는 잡지와 포스터 등의 상업인쇄와 컬러 복사, 잉크젯 프린터에도 쓰입니다. 물론 이 책의 인쇄도 그렇습니다.

그러면 오른쪽의 이미지처럼 세 개의 원으로 구성된 「색의 3원색 혼색도」(그림A)를 3원색의 색연필로 직접 칠해보세요. 전부 100%의 필압으로 칠합니다. 옐로와 마젠타가 섞이면 레드, 옐로와 시안과 섞이면 그린, 마젠타와 시안이 섞이면 블루가 나타나고, 3원색이 전부 섞이면 탁한 어두운 색이 됩니다.

유채색 · 무채색

시안
마젠타
옐로
블랙
화이트

옐로
레드 그린
마젠타 블루 시안

그림A
「색의 3원색 혼색도」

③3원색을 섞으면

그러면 3원색으로 좀 더 색을 만들어보겠습니다. 우선 동심원이 되도록 직경 2cm정도의 원을 12개 그립니다. 그런 다음 3원색을 칠합니다. 우선 12시에 옐로, 4시에 시안, 8시에 마젠타를 칠합니다(그림B).

앞서 작성한 혼색도에서 옐로와 시안을 섞어서 만든 그린을 2시에, 시안과 마젠타를 섞은 블루를 6시에, 마젠타와 옐로를 섞은 레드를 10시에 각각 칠합니다. 필압은 전부 100%입니다. 이것으로 6색이 만들어졌습니다(그림C).

다시 6색 사이에 있는 색을 만듭니다. 옐로와 그린 중간인 1시의 원에 옐로 100%, 시안 50% 정도의 필압으로 색을 만듭니다. 마찬가지로 3시의 원에 시안 100%에 옐로 50%, 5시에 시안 100%에 마젠타 50%, 7시에는 마젠타 100%에 시안 50%, 9시에는 마젠타 100%에 옐로 50%, 11시에는 옐로 100%에 마젠타 50%의 필압으로 각각 칠합니다(그림D).

3원색을 이용해 총 12색을 만들었습니다. 이것을 「12원색의 색상환」이라고 합니다. 유채색을 구서하는 「색상」이 원형으로 나열한 것입니다.
참고로 12시의 옐로와 6시의 그린처럼 정반대 위치에 있는 관계를 「반대색」이나 「보색」이라고 합니다. 서로를 강조하는 효과가 있습니다. 또한 옆에 있는 색의 관계를 「유사색」이라고 합니다.

그림D의 12원색은 3원색을 100% ~ 50%의 필압으로 섞어서 제작했습니다. 당연히 12색을 50% ~ 25% 정도의 필압으로 제작하면 종이의 색이 섞여서 조금 밝아집니다. 물론 블랙을 전체에 칠하면 어두워집니다. 이것을 「명도」라고 합니다.

12원색은 3원색에서 두 가지 색을 섞어서 만들었는데, 나머지 한 가지를 더해 세 가지 색을 섞으면 약간 탁한 색을 만드는 것도 가능합니다. 물론 화이트를 더해 탁한 정도를 조절할 수 있습니다. 12원색은 가장 선명한 색채, 즉 「채도」가 가장 높은 상태이며, 한 가지 색을 더해 채도를 낮출 수 있다는 말입니다.

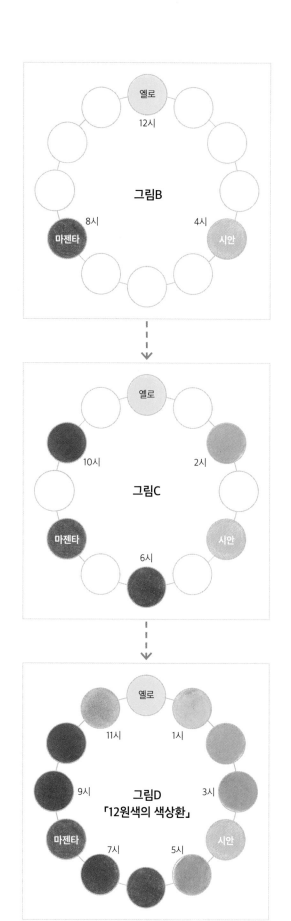

그림B

그림C

그림D
「12원색의 색상환」

④만들 수 있는 색은 무한하다

풍경에는 의외로 갈색이 많은데, 앞서 다뤘던 「12원색의 색상환」 속에는 갈색이 없습니다. 갈색은 채도가 낮은 색이므로, 3원색으로 갈색을 만들려면 두 가지 색이 아니라 세 가지를 섞을 필요가 있습니다. 그러면 실제로 만들어 보겠습니다.

우선 시안을 50%의 필압으로 칠하고, 마젠타를 100%의 필압으로 덧칠하면 적자색이 만들어집니다. 다음은 옐로를 100%의 필압으로 덧칠하면 갈색에 가까운 색이 됩니다.

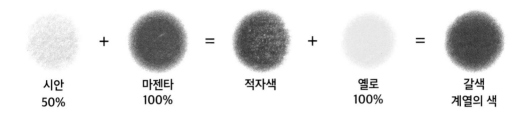

또한 옐로 100%, 마젠타 50%의 필압으로 오렌지색을 만들고, 무채색인 블랙을 50%의 필압으로 덧칠해도 갈색 계열의 색을 만들 수 있습니다.

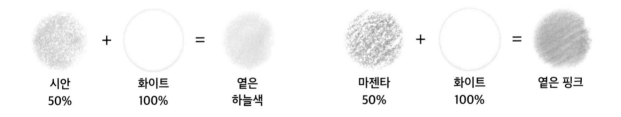

추가로 3원색에 화이트를 섞으면 흔히 말하는 파스텔컬러처럼 옅은 색조도 만들 수 있습니다. 예를 들면 시안 50%의 필압에 화이트 100%를 더하면 옅은 하늘색이 되고, 마젠타 50%의 필압에 화이트 100%을 더하면 옅은 핑크가 됩니다.

| 시안 50% | + | 화이트 100% | = | 옅은 하늘색 | | 마젠타 50% | + | 화이트 100% | = | 옅은 핑크 |

이처럼 3원색과 블랙, 화이트의 5색만으로 필압을 조절하면서 섞어나가면 색을 거의 무한하게 만들 수 있습니다.

풍경에는 하나의 색이 균등하게 같은 명도와 채도로 보이는 일이 드물고, 빛의 각도와 강도, 물체의 굴곡 등으로 다양하게 변합니다. 그런 색을 전부 다른 색연필로 표현하는 것도 가능하지만, 짧은 시간 동안 스케치를 해야 한다면 최대한 적은 색으로 섞어서 사용하는 것이 효율적인 방법입니다.

기본 4색을 덧칠하는 순서

 5색의 색연필 중에 화이트를 제외한 시안, 마젠타, 옐로, **블랙**이 「기본 4색」입니다. 실제로 기본 4색을 이용해 한 그루의 나무를 그려보겠습니다.

4색을 순서대로 덧칠한다

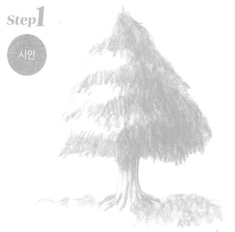

Step 1
시안

우선 시안으로 전체의 음영을 그립니다. 처음에 음영을 확실하게 넣으면 입체감을 잡을 수 있습니다. **블랙**을 처음에 쓰면 색조가 너무 강하고, 옐로는 너무 밝습니다. 풍경에서는 파란 색 성분이 빛 속에 많이 포함되어 있어서, 시안으로 시작하는 것이 효율적이라고 할 수 있습니다.

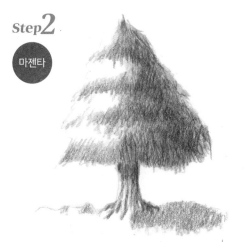

Step 2
마젠타

이어서 마젠타를 더합니다. 시안으로 잡은 음영을 마젠타로 더 강조하는 느낌입니다.

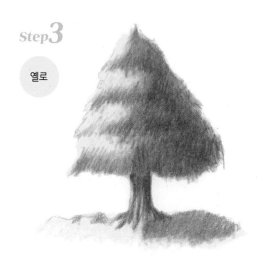

Step 3
옐로

옐로를 전체에 균등하게 칠합니다. 농담을 조절하지 않고 크로스해칭(p.31)으로 얼룩지지 않게 칠하는 것이 요령입니다.

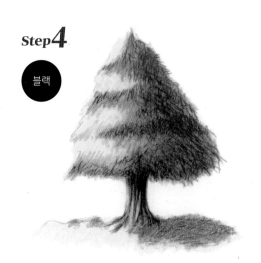

Step 4
블랙

끝으로 **블랙**(검은색/PC935 Black)으로 대비를 더 강조합니다. 실제 작품에서는 이 뒤에 다시 시안, 마젠타, 옐로를 올려 색감을 조절하면 완성입니다.

흰색 색연필과 블렌더 사용법

색연필은 팔레트를 쓸 수 없습니다. 원하는 색이 없으면 종이 위에 여러 색을 덧칠해 혼색할 필요가 있습니다. 흰색 색연필과 블렌더는 여러 가지 색이 잘 섞이도록 하는 역할을 합니다.

흰색 색연필

흰색(화이트) 색연필은 하늘과 수면 등 약간 빛이 들어가 밝은 느낌을 표현할 때 주로 사용합니다. 당연히 흰색 안료가 들어가 있으므로, 혼색하면 2색+흰색 총 3색으로 색을 만드는 것과 같습니다. 따라서 약간 허옇게 변하기도 합니다.

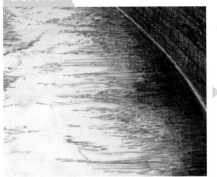

수면을 시안, 마젠타, 블랙으로 채색한 상태.

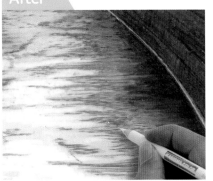

흰색 색연필로 경계를 다듬으면 3색과 흰색이 섞여 자연스러운 느낌으로 바뀜과 동시에 약간 허옇고 밝게 느껴집니다.

흰색 색연필

블렌더

블렌더는 색연필에서 색을 내는 안료 성분을 뺀 기름으로 만든 심이므로, 완전히 무색입니다. 따라서 혼색하는 두 가지 색을 원래 색에서 변화시키지 않고 잘 섞고 싶을 때 사용합니다. 단, 섞으면 종이의 질감이 그대로 드러나는 흰색 부분도 가려지기 때문에 실제로는 색이 약간 진해집니다.

주택의 벽을 시안, 마젠타, 옐로로 채색한 상태.

블렌더로 다듬으면 3색이 더 잘 섞인 상태가 됩니다. 흰색 색연필과 달리 허옇게 되지 않습니다.

블렌더

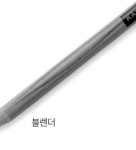

디자인나이프로 빛을 표현한다

디자인나이프 칼날의 끝 부분을 사용해 깎아내면 강한 빛 표현이 됩니다. 빽빽한 나뭇잎과 금속, 수면의 반짝임 등도 이 방법으로 표현할 수 있습니다.

디자인나이프

색연필을 쓸 때는 일단 진하게 채색해버리면 그 위에 명도가 높고 밝은 색을 올리기가 어렵습니다. 아무래도 밑의 진한 색채와 섞여서 발색이 탁해지고 마는 것입니다. 따라서 밝게 칠하고 싶은 부분에는 처음부터 아무것도 칠하지 않고, 여백으로 남겨두는 것이 기본입니다.

하지만 빽빽한 나뭇잎의 반짝임과 작은 금속의 빛 등을 표현하고 싶을 때는 그 부분만 남겨두고 나머지를 채색하기 힘든 상황이 많이 있습니다. 그럴 때 디자인나이프를 사용합니다.

잎은 우선 시안과 옐로를 섞어서 녹색을 만들고, 블랙으로 농도를 조절한 다음에 밑바탕의 옐로가 드러나도록 디자인나이프로 블랙만 벗겨냅니다. 디자인나이프의 칼날 끝을 사용해 무척 가늘고 섬세한 빛을 표현할 수 있습니다.

나이프를 사용할 때는 나중에 벗겨낼 것을 고려해서 밑바탕인 옐로를 상당히 강하게, 꼼꼼하게 칠하는 것이 요령입니다.

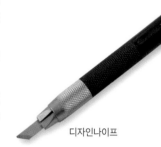

디자인나이프

Before

빽빽한 나뭇잎을 시안, 마젠타, 블랙으로 칠한 상태.

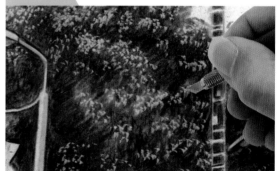

After

디자인나이프로 옐로가 드러나게 깎아냅니다. 잎의 반짝임을 표현할 수 있습니다.

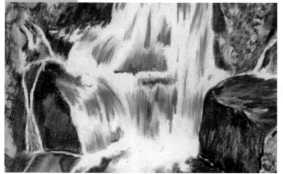

Before

떨어지는 물 부분은 채색하지 않고 비워두고 그 주변을 칠한다는 느낌으로, 바위 부분을 시안, 마젠타, 옐로, 블랙으로 채색한 상태.

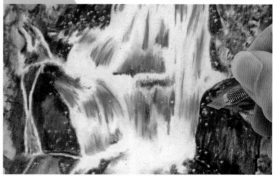

After

디자인나이프의 칼날 끝으로 세밀하게 깎아냅니다. 튀어오르는 물방울을 표현할 수 있습니다.

입체감을 표현하려면(빛과 음영에 대해서)

리얼한 입체감과 질감을 표현하려면 빛과 음영의 관계를 올바르게 파악하고 그리는 것이 중요합니다.

구를 예로 살펴보자

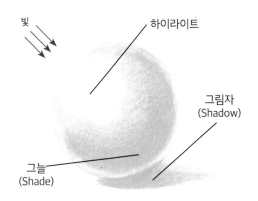

우선 심플한 구를 예로 빛과 음영의 관계를 살펴보겠습니다.

빛이 가장 강하게 닿는 부분을 「하이라이트」라고 합니다.

빛이 사물에 가려지면 생기는 것이 「그림자(Shadow)」입니다. 왼쪽 그림처럼 빛과 반대쪽 구 아래에 「그림자」가 생깁니다.

물체 자체에 빛이 닿지 않는 부분에 생기는 것이 「그늘(Shade)」입니다. 왼쪽 그림처럼 빛과 반대쪽 구의 표면에 「그늘」이 생깁니다.

이 책에서는 「그림자」와 「그늘」을 합쳐서 「음영」이라고 부릅니다.

잎의 음영

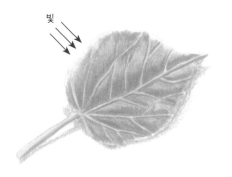

잎에도 구와 마찬가지로 그림자·그늘·하이라이트가 존재합니다.

잎에는 잎맥이 있으며, 잎맥에는 미묘한 굴곡이 있습니다. 잎맥과 잎맥 사이에도 솟아오른 부분이 있어 각각 음영이 생깁니다. 어디에서 빛이 들어오는지를 정확하게 확인하고, 세밀한 음영을 잘 살피면서 채색을 하면 더 리얼한 표현이 가능합니다.

건물의 음영

건물은 일출과 일몰 시각을 제외하면 빛을 가장 많이 받는 부분은 지붕입니다.

특히 일본식 기와는 반사율이 상당히 높아서 맑은 날에는 하얗게 빛납니다. 따라서 지붕에는 색을 거의 넣지 않고 흰 여백으로 남겨둡니다.

벽 음영의 명도를 잘 관찰합니다. 빛이 닿는 벽면과 그렇지 않은 벽면은 본래 같은 색이지만, 명암의 차이를 확실하게 표현해야 합니다.

또한 처마 밑이나 창틀 바깥쪽에도 음영이 생깁니다. 세밀한 음영의 명도를 관찰하고 묘사하는 것이 포인트입니다.

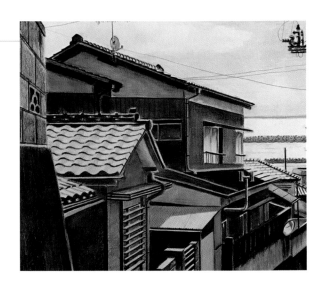

깊이를 표현하려면(근경·중경·원경에 대해서)

그림에 원근감과 깊이감(시점으로부터의 거리)을 더하려면 근경·중경·원경을 의식하면서 구분해서 그려보세요.

근경, 중경, 원경을 구분해서 표현해 보자

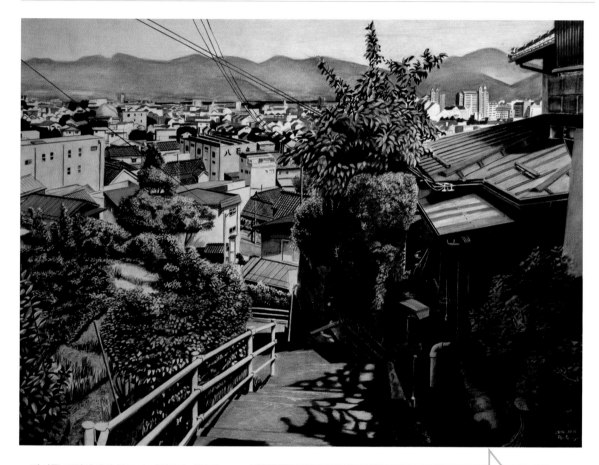

깊이를 표현하려면 구도 속에 「근경」, 「중경」, 「원경」을 설정하고, 「근경」에 있는 것은 세밀하고 진한 터치로 묘사하고, 「중경」~「원경」으로 멀어질수록 점차 흐려지도록 옅은 터치로 그려야 합니다.

이 작품도 가까운 주택과 나무(근경)는 세밀하게 묘사하고, 멀리 있는 건물들(중경~원경)과 산(원경)은 점차 흐려지게 묘사해 깊이를 표현했습니다.

「근경」, 「중경」, 「원경」이 확연히 구분되도록 표현하면, 화면이 단조롭지 않고 강약이 있는 작품이 됩니다.

✔ 근경·중경·원경의 설정

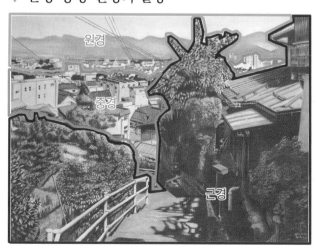

투시도법의 미니 상식

앞 페이지의 「깊이를 표현하는 방법」에 추가로 투시도법의 기본을 머릿속에 넣어두면, 실제로 풍경을 그릴 때에 무척 유용합니다. 이번에는 적어도 이건 알아두시면 좋겠다 싶은 투시도법의 미니 상식을 소개합니다.

눈높이

눈높이란, 대상을 똑바로 보았을 때, 시선의 높이를 지나는 지면과 수평인 선입니다. 시선의 높이는 그리는 사람의 신장과 앉았는지 섰는지 등의 조건에 따라서 미묘하게 달라집니다.

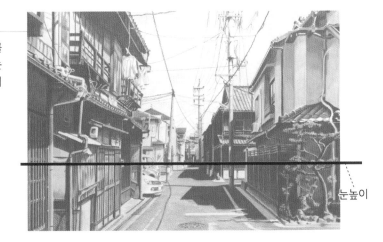

투시선

투시선이란, 정면에서 보면 본래는 지면과 수평인 선(예를 들면 건물의 처마나 창문의 가로선, 도로 등)이 풍경에서는 비스듬하게 보이는 선을 뜻합니다. 오른쪽 그림에서 a~g의 선입니다.

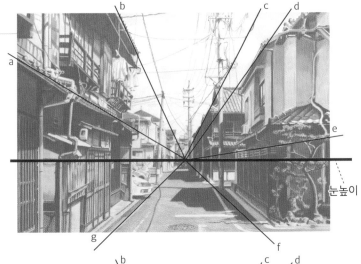

소실점

소실점이란, 투시선 a, b, c, d의 연장선이 멀리서 교차하는 지점을 가리킵니다. 소실점의 수는 그리는 구도에 따라서 1개뿐인 경우도 있고 2개, 3개로 늘어나기도 하는데, 항상 「눈높이」에 위치합니다.

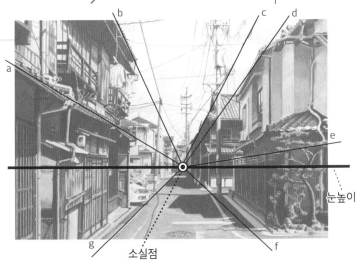

1점 투시도법

소실점이 하나뿐인 구도입니다. 눈높이에 1개뿐인 소실점에 모든 선이 집중되게 하면, 원근감을 바르게 표현할 수 있습니다. 풍경화에 가장 많이 쓰이는 구도입니다.

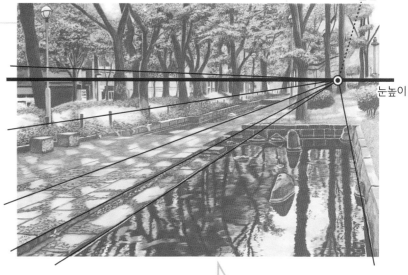

소실점

눈높이

✓ 연속해서 멀리까지 이어질 때

1점 투시도법은 구도 속에 연속되는 동일한 크기의 사물이 있을 때(오른쪽 그림처럼 가드레일의 기둥 등), 가까이 있는 것은 크게, 멀리 있는 것일수록 작게 보입니다. 또한 멀어질수록 기둥의 간격이 좁게 보입니다.

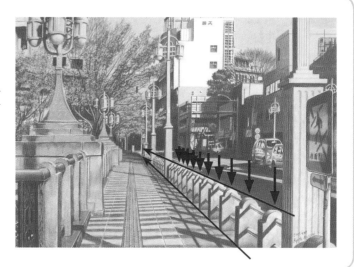

2점 투시도법

소실점이 2개인 구도입니다. 눈높이에 2개의 소실점이 있는데, 종종 용지에 담지 못해 1개, 또는 2개 모두 용지 밖에 위치할 때도 많습니다.

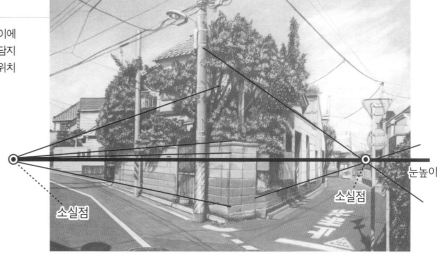

눈높이

소실점

소실점

색다른 구도란

그림을 구성하는 3가지 요소는 색, 형태, 구도인데, 색과 형태는 열심히 공부하지만 의외로 소홀한 것이 구도일지도 모릅니다. 자세히 설명하려면 구도만으로 책 한 권을 다 채우게 되니, 이번에는 간단하게 색다른 구도를 만들어내는 방법을 전수하겠습니다.

화면을 9분할 해보자

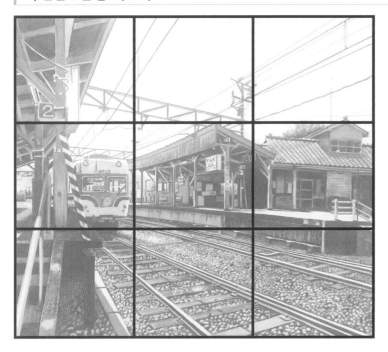

구도를 정하기 전에 우선 화면을 9개로 나눠보세요(9분할).

실제로 그림을 그리기 전에 가로세로의 중심선을 먼저 그릴 때가 많을 겁니다. 그러면 화면이 4개로 나뉘고(4분할), 용지의 중앙을 파악할 수 있어 그리고 싶은 요소를 화면의 중앙에 두고 그릴 수 있습니다.

초상화나 설명을 돕는 삽화라면 문제 없는 방법이지만, 풍경은 접근 방법이 조금 다릅니다. 화면 중앙에 그리고 싶은 요소를 배치하면 화면이 분단될 때가 많습니다. 결국 원근감의 약화로 이어집니다.

따라서 중심선이 아니라 가로세로를 각각 3분할해 화면을 9개로 분할합니다 (왼쪽 그림).

9분할 라인 위에 요소를 배치한다

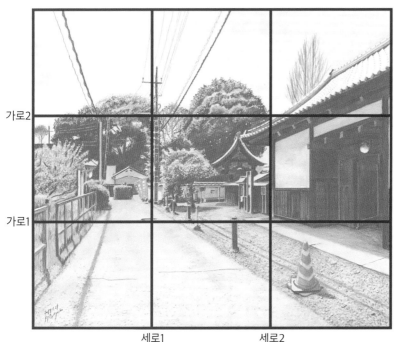

가로2

가로1

세로1 세로2

9분할한 라인 위에 풍경 속에서 포인트 역할을 하는 요소를 배치하면 화면에 안정감이 생기고 자연스럽고 아름다운 구도를 만들 수 있습니다.

왼쪽의 예에서는 **세로1**의 라인 위에 전봇대가, **세로2**의 라인 위에 건물의 왼쪽 가장자리가 오게 배치했습니다. **가로1**과 **가로2**의 라인 위도 자세히 보면 다양한 요소를 배치했다는 것을 알 수 있습니다.

모든 요소를 배치할 필요는 없고, 핵심 포인트적인 요소만 배치해도 충분합니다. 어떤 구도를 잡아야할지 망설여질 때는 이 방법을 기억해주세요.

눈높이에 따른 구도의 차이

작품 속에서 어느 위치에 눈높이를 설정하는가에 따라서 그림의 인상이 달라집니다. A는 넓은 수면이 테마이므로, 눈높이(수평선)를 위쪽에 설정했습니다. B는 구름의 움직임이 느껴지는 하늘이 테마이므로, 눈높이(지평선)를 아래쪽에 설정했습니다.

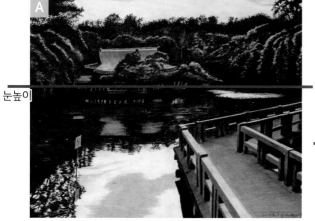

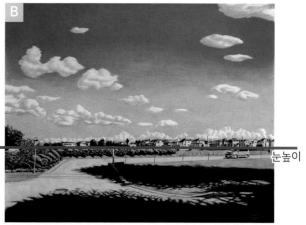

메인은 하늘을 반사하는 연못의 수면입니다. 눈높이를 위쪽 1/3 부근에 설정해, 연못의 넓이와 반사를 연출했습니다.

여름다운 푸른 하늘과 구름의 움직임이 테마입니다. 눈높이를 아래쪽 1/3 부근에 설정해, 하늘의 넓이와 높이를 연출했습니다.

세로 구도로 그릴까, 가로 구도로 그릴까

그림 화면을 세로나 가로 어느 한쪽으로 설정하는 화각 문제는 무척 중요합니다. 풍경 속에서 가장 표현하고 싶은 것, 그리고 싶은 것이 무엇인지 잘 생각해서 풍경을 세로로 자르는 것이 아름다운지, 가로로 자르는 것이 효과적인지 판단하고 결정합니다.

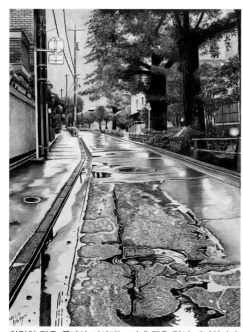

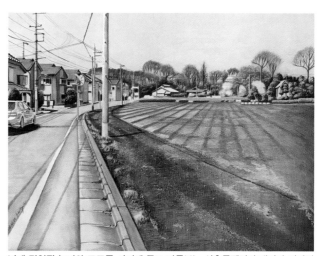

화면의 깊은 곳까지 이어지는 비에 젖은 길이 테마입니다. 눈높이를 위쪽 1/3에 잡아, 도로의 깊이감이 느껴지게 했습니다. 가로 위치에서는 시선이 수평 방향으로 흐르는 탓에 깊이를 표현하는 데 적합하지 않습니다.

넓게 펼쳐진 농지와 도로를 사이에 두고 마주보는 신흥주택지의 대비가 테마입니다. 시선의 움직임은 좌우 수평으로 이동합니다. 세로 위치에서는 수직 방향으로 시선이 흐르는 탓에 좌우로 대비되는 표현이나 넓이를 표현하는 데 적합하지 않습니다.

색의 3원색과 빛의 3원색

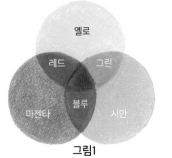

그림1
「색의 3원색 혼색도」

「그림2」
「빛의 3원색 혼색도」

　p.32에서는 「색의 3원색」에 대해서 설명했는데, 사실 세상에는 「빛의 3원색」이라는 것도 존재합니다. 이번에는 이 둘의 차이에 대해서 설명하겠습니다.

　「색의 3원색」은 「시안」, 「마젠타」, 「옐로」로 구성되며, 섞으면 섞을수록 어두워지는 「감법혼색」이라고 설명했습니다(그림1). 그와 반대로 「빛의 3원색」은 「레드」, 「그린」, 「블루」로 구성되며, 섞으면 섞을수록 밝아지는 「가법혼색」이라고 부릅니다(그림2).

　또한 물체색이라고 하는 「색의 3원색」은 빛과 물체에 충돌해 반사된 것이므로, 색연필화와 수채화, 유화 등의 그림은 물론, 인쇄나 건물, 모든 물체의 색은 「색의 3원색」으로 만들어집니다.
　반대로 빛원색이라고 하는 「빛의 3원색」은 빛 그 자체의 색이며, 컴퓨터 모니터와 텔레비전, 스마트폰 화면 등의 색채는 「빛의 3원색」으로 만들어집니다. 그리고 인간의 눈은 「빛의 3원색」으로 색을 인식합니다. 「빛의 3원색」은 「색의 3원색」에 비해 표현 범위가 넓고, 「색의 3원색」에서는 표현할 수 없는 색채를 많이 포함하고 있습t니다. 눈으로 인식한 색역이 넓은 「빛의 3원색」을 색역이 좁은 「색의 3원색」으로 표현하는 것은 이론상 대단히 어렵습니다.

　이제 그림2를 살펴보겠습니다. 레드와 그린이 섞인 부분은 옐로, 그린과 블루가 섞인 부분은 시안, 블루와 레드가 섞인 부분은 마젠타입니다. 즉, 「빛의 3원색」에서 두 가지 색을 섞으면 「색의 3원색」이 되는 것입니다.

　그러면 그림1도 살펴보겠습니다. 「색의 3원색」에서 두 가지 색을 섞으면 「빛의 3원색」이 됩니다. 즉 가법혼색인 「빛의 3원색」은 섞으면 밝아져 「색의 3원색」이 되고, 감법혼색인 「색의 3원색」은 섞으면 어두워져 「빛의 3원색」이 됩니다. 두 가지 3원색은 표리일체의 관계라는 사실을 알 수 있습니다.

　p.33의 「12원색의 색상환」(그림D)를 보면 옐로의 반대색은 블루, 마젠타의 반대색은 그린, 시안의 반대색은 레드입니다. 「색의 3원색」과 반대되는 색이 「빛의 3원색」입니다. 반대색은 서로를 돋보이게 하는 효과가 있습니다. 즉, 색연필로 효과적으로 반대색을 배치하면, 본래는 눈으로 볼 수 없는 빛의 영역도 색연필로 표현할 수 있게 됩니다. 인상파와 점묘화법의 신인상파들도 사용한 기법인데, 제가 「색의 3원색」+블랙, 화이트로 그리는 큰 이유가 여기에 있습니다.

Chapter 2

야외 스케치 추천

야외 스케치를 하자

직접 찍은 풍경 사진을 프린트하고, 트레이싱으로 풍경을 그리는 방법도 많이 쓸 것입니다. 그림에서는 「이렇게 하면 안 돼」 하는 룰은 없으므로, 어떤 방법으로 그려도 좋습니다. 다만 풍경화를 그런 방법으로 사진만 한 장 보고 그리는 것은 좀 아까운 일입니다. 야외로 나가 실제 풍경을 스케치하는 것에서 시작하면 더 리얼한 풍경화를 그릴 수 있게 됩니다. 반드시 야외 스케치를 시도해 보세요.

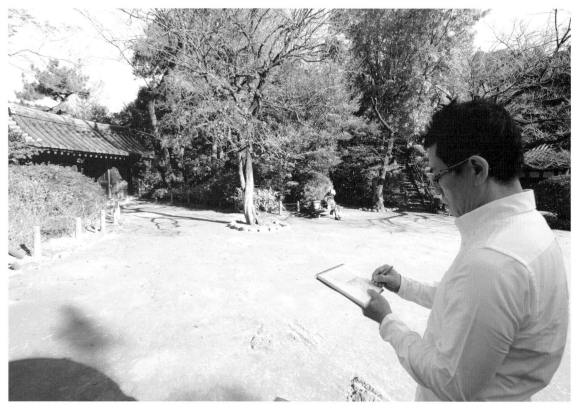

▲ 자주 찾는 공원에서 눈에 들어온 대상을 자연스럽게 스케치하는 저자

풍경을 그린다는 것은 어떤 의미인가?

풍경화는 자신의 눈으로 풍경을 보고 「아, 좋은 풍경이네, 그림으로 그리고 싶다」라고 생각하는 것으로 시작합니다. 그 자리에서 스마트폰으로 찍어 두는 것도 나쁘지 않지만, 잠시만 기다려 주세요.

중요한 것은 풍경에서 느껴지는 「분위기」입니다. 자신을 포함해 풍경을 구성하는 건물과 가로수, 도로와 전봇대, 멀리 보이는 나무와 산들, 모든 것이 같은 공간에 존재합니다. 그 풍경을 느끼고 그리는 것이 풍경화라고 생각합니다.

그러니 우선 그리기 전에, 사진을 찍기 전에, 풍경을 구성하는 다양한 것이 어떤 식으로 한 공간에 배치되고 존재하는지? 그것을 확인하는 것이 중요합니다. 따라서 눈앞의 풍경을 어떻게 잘라내면 좋을지를 생각하는 것에서 첫걸음이 시작되는 셈입니다.

야외 스케치의 역할

어떤 풍경 속에서 가장 끌리는 것은 어떤 것인지? 큰 나무? 낡은 건물? 급한 경사길? 아니 어쩌면 그 때의 기온....... 일지도 모릅니다. 그렇게 느낀 것을 화면에 어떻게 배치하면 좋을지 확인하면서 메모하는 것이 「스케치」입니다.

물론 사진도 상관없지만, 그 자리에서 손을 움직여 스케치북에 그리면 분위기와 원근감을 대강 파악할 수 있습니다. 그러니 그 자리에서 몇 시간이나 앉아서 세밀하게 묘사할 필요는 없습니다. 같은 장소에 있더라도 점차 태양의 각도가 달라지고, 풍경에서 중요한 빛도 점차 변합니다. 20분에서 30분 정도 빠르게 그려보세요. 메모를 대신하는 정도라도 괜찮습니다.

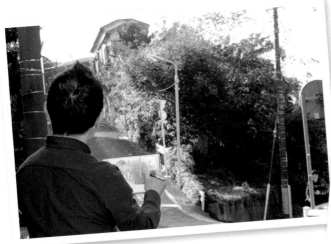

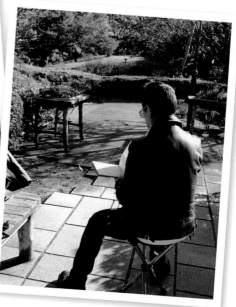

▲▼여행지나 산책 도중에도 마음에 들면 바로 스케치를 시작.

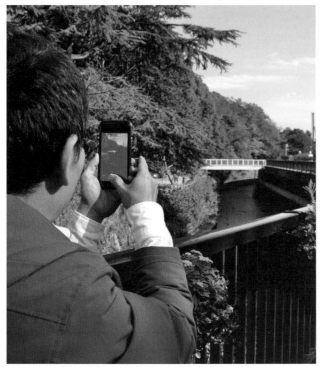

▲야외 스케치 현장에서 다양한 각도로 사진을 찍는 저자

사진도 많이 찍어두자

스케치를 하면 그 자리의 분위기와 원근감을 메모하듯이 파악할 수 있습니다. 하지만 그것도 막상 작업실에서 제작하려고 연필을 잡으면, 「어? 여기 이까만 건 뭐였지?」 또는 「이 건물 옆은 어떻게 생겼더라?」 등 잘 모르겠거나 판별이 힘든 것이 많습니다.

그렇기 때문에 역시 사진도 빼놓을 수 없습니다. 보기 좋은 구도를 뷰파인더로 담아두는 것도 물론 중요하지만, 촬영 위치와 각도를 바꿔가면서 많이 찍어두면 나중에 제작에 유용합니다.

야외 스케치를 바탕으로 작업실에서 본격 제작

 야외에서 작업에 필요한 메모를 대신하는 스케치와 현장에서 많이 찍은 사진을 바탕으로 작업실에서 본격적으로 제작을 시작합니다. 스케치는 어디까지나 메모 대신이니, 실제로 제작하는 화각의 가로세로를 바꾸거나, 시점이나 색을 변경하는 일도 많습니다. 그 모든 것이 그림을 그리는 즐거움입니다.

야외에서는 1색/2색/3색/4색 스케치를 구분한다

 야외 스케치는 36색 세트를 들고 나가서, 다양한 색으로 하는 스케치도 즐겁습니다. 다만 실제로는 메모 대신인 스케치에 그렇게 시간을 들이지 않습니다. 단시간에 빠르게 스케치를 하려면 색 수가 적은 편이 편합니다. 저는 최대 4색(파랑, 빨강, 노랑, 검정)만 사용합니다.

 스케치를 하는 시간에 따라서, 한 가지 색(시안)으로 끝낼 때도 있고, 두 가지 색(시안+마젠타), 세 가지 색(시안+마젠타+옐로), 네 가지 색(시안+마젠타+옐로+블랙)으로 그리기도 합니다. 각각의 스케치에 대한 자세한 설명은 다음 항목에서 소개하겠습니다.

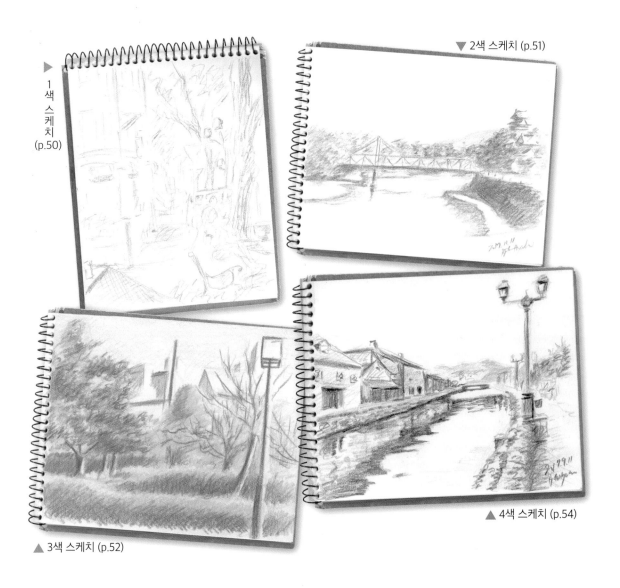

▶
1
색
스
케
치
(p.50)

▼ 2색 스케치 (p.51)

▲ 4색 스케치 (p.54)

▲ 3색 스케치 (p.52)

자택의 작업실에서 차분히 본격적인 제작에 들어간다

실제 작품 제작은 메모를 대신하는 스케치와 다양한 각도와 시점으로 찍어둔 사진을 바탕으로 진행합니다. 스케치는 그저 메모를 대신할 뿐이므로, 실제로 제작에 들어가면 화각과 시점을 변경할 때도 많습니다. 스케치와 사진을 보면서 「이 정도 크기로 그리자」, 「화각은 가로세로 어느 쪽이 좋을까」, 「약간 시안 색채를 강조해 볼까……」 등을 탐색하는 과정이 가장 즐거운 시간일지도 모르겠습니다. 실제 작업실에서 작품을 제작하는 과정은 Chapter3에서 설명하겠습니다.

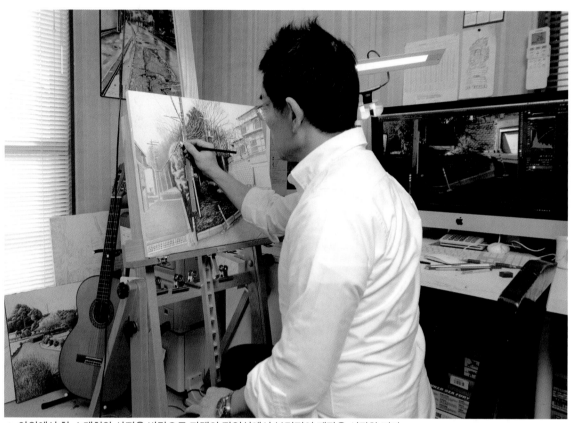

▲ 야외에서 한 스케치와 사진을 바탕으로 자택의 작업실에서 본격적인 제작을 시작한 저자

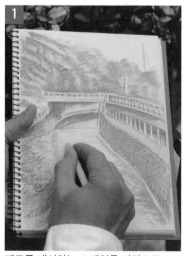

메모를 대신하는 스케치를 바탕으로……

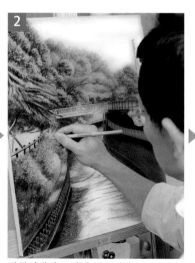

작업실에서 본격적으로 제작……

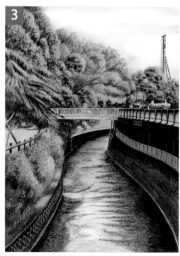

작품을 완성합니다

1색 스케치

색연필을 1색만 사용해서 그린 「1색 스케치」는 주로 시안이나 마젠타로 그립니다. 대부분의 1색 스케치는 특히 현지에서 시간이 없을 때 메모 대신에 재빨리 러프하게 완성합니다. 시안과 마젠타 중에 어떤 색을 선택할지는 그리는 대상의 색채에 따라서 적합한 색을 판단하고 결정합니다.

▲ 도쿄 지유가오카에서 발견한 복잡한 구도의 광경. 특히 음영의 위치와 강약의 파악을 의식하면서 시안만으로 1분 정도 써서 그린 1색 스케치입니다.

▼ 대상의 대략적인 배치를 수십 초 정도의 시간 안에 서둘러 그린 1색 스케치입니다. 1색 스케치는 현지에서 충분한 시간이 없을 때 메모를 대신하는 역할이 크다고 할 수 있습니다.

◀ 야외가 아니라 정물화를 위해 실내에서 한 스케치인데, 이 파이프와 향수병이 비교적 갈색에 가까운 색이었으므로 시안이 아니라 마젠타로 그렸습니다.

2색 스케치

두 가지 색의 색연필을 사용해서 그린 「2색 스케치」는 주로 시안과 마젠타를 사용해서 그립니다. 두 가지 색을 사용하면 대비가 강한 스케치를 그릴 수 있어서, 음영의 이미지를 더 정확하게 기록할 수 있습니다. 특히 아침 햇살이나 여름의 한낮 등 강렬한 빛 표현을 하는 작품을 그릴 때 많이 사용합니다. 녹색을 강하게 표현하고 싶은 주제일 때는 시안과 옐로로 그리기도 합니다.

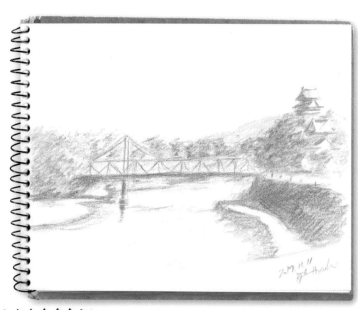

▶ 오카야마시에 있는 오카야먀성의 천수각을 그린 2색 스케치. 아침 산책 시간에 걸으면서 빠르게 그린 것입니다. 아침햇살의 강렬한 인상을 표현하려고 시안과 마젠타를 사용했습니다.

◀나고야시 히사야오오도리 공원을 그린 2색 스케치. 아침햇살이 쏟아지는 녹음이 가득한 아름다운 풍경에 눈을 빼앗겨, 빛의 상태가 변하기 전에 서둘러서 시안과 옐로로 그렸습니다. 이 스케치를 바탕으로 제작한 것이 「빛의 아침 나고야시 히사야오오도리 공원(아래 그림, 2p)」입니다.

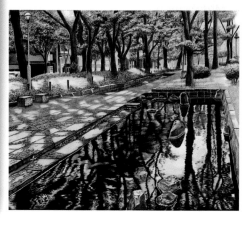

3색 스케치

시안, 마젠타, 옐로 색연필을 사용해서 그린 것이 「3색 스케치」입니다. 이론상 색의 3원색(시안, 마젠타, 옐로)으로 모든 색채를 표현할 수 있습니다(p.32). 다만 블랙은 이 3색을 잘 섞어도 좀처럼 예쁘게 표현되지 않습니다. 따라서 마지막에 4번째 색인 블랙을 사용해 깊은 대비를 표현하는데, 일부러 블랙을 사용하지 않고 3색만으로 그리면 부드러운 빛을 표현할 수 있습니다.

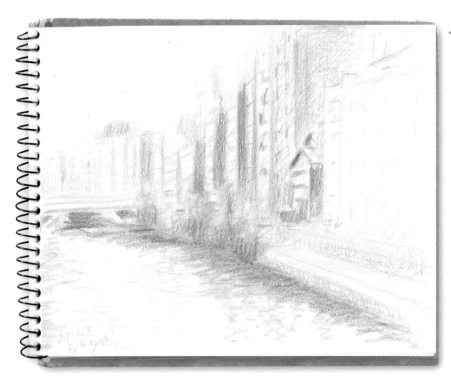

◀ 니혼바시 카야바쵸에 있는 레이간바시 다리에서 본 풍경. 약간 흐린 날씨의 부드러운 햇살을 3색 스케치로 그렸습니다.

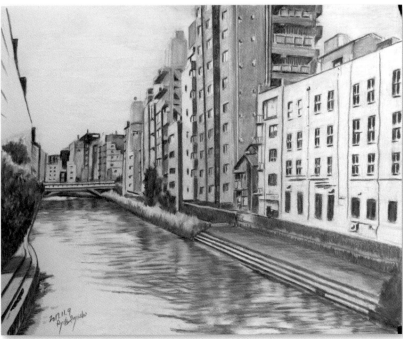

◀ 위의 3색 스케치를 바탕으로 실제로 완성한 작품입니다. 단, 이쪽은 시안, 마젠타만 사용해서 완성했습니다. 그리던 도중에 발생한 심경의 변화랍니다(웃음).

▶감을 그린 정물 스케치는 감의 독특한 색채와
가을 분위기를 연출하고 싶어서, 블랙을 사용
하지 않고 3색 스케치로 그렸습니다.

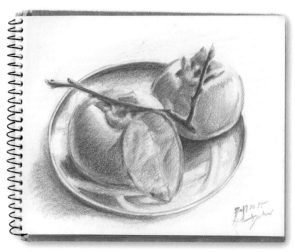

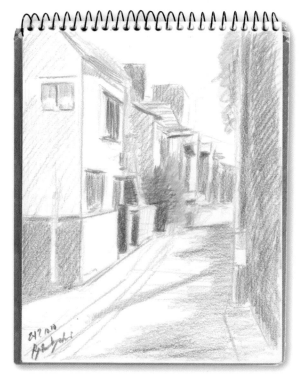

◀조우시가야 레이엔(공원묘지) 옆의 길을 고코쿠지 방면으로 걷다
가 그린 3색 스케치. 아침의 상쾌한 빛을 세 가지 색만으로 표현
했습니다. 단시간에 상당히 러프하게 그렸지만 세 가지 색을 이용
했기에 나무의 싱그러움까지 표현할 수 있었습니다.

▼붉게 물든 공원을 그린 3색 스케치. 약간 저물기 시작한 오후의 빛
이지만, 블랙을 넣지 않고 그려서 빛의 밝기를 표현했습니다.

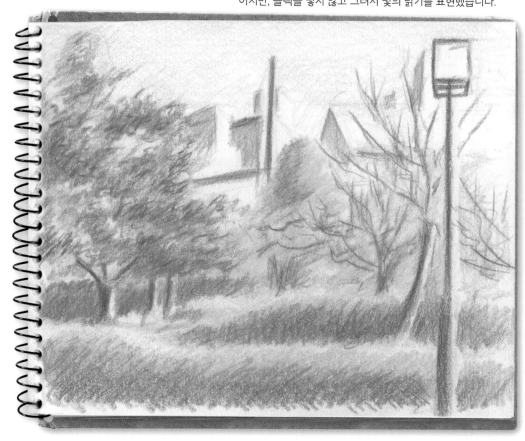

4색 스케치

시안, 마젠타, 옐로, 블랙 색연필로 그린 「4색 스케치」입니다. 3색 스케치에 블랙을 넣어 명암의 대비를 더 강조할 수 있습니다. 입체감을 더 강하게 표현하고 싶을 때나 햇살을 특히 강조하고 싶을 때 등에 사용합니다.

◀ 홋카이도 오타루의 풍경. 오래된 석조 건물의 질감에는 굴곡이 많습니다. 그 입체감을 강조하려고 블랙을 약간 넣은 4색 스케치로 그렸습니다.

▶ 봄의 햇살은 부드럽지만, 무성한 나무와 원경의 지붕이 만드는 처마의 음영 등에 블랙을 사용했습니다. 도중에 만난 철기둥도 인상적이었습니다. 이 스케치를 바탕으로 그린 작품이 「멀리서 바라본 엔츠지 키요세시 시타주쿠」(아래 그림, p.18)입니다.

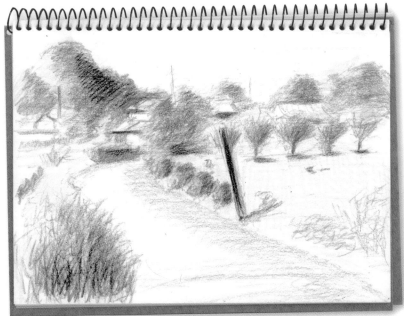

▶ 이케부쿠로 빅쿠리 가도교 부근의 풍경. 가도교 아래를 지나는 도로 옆 벽에 드리운 깊은 음영 등에 블랙을 사용했습니다. 황혼이 가까워질 무렵이라 하늘에는 옐로를 강하게 넣었습니다.

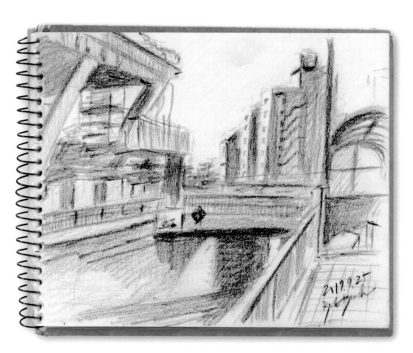

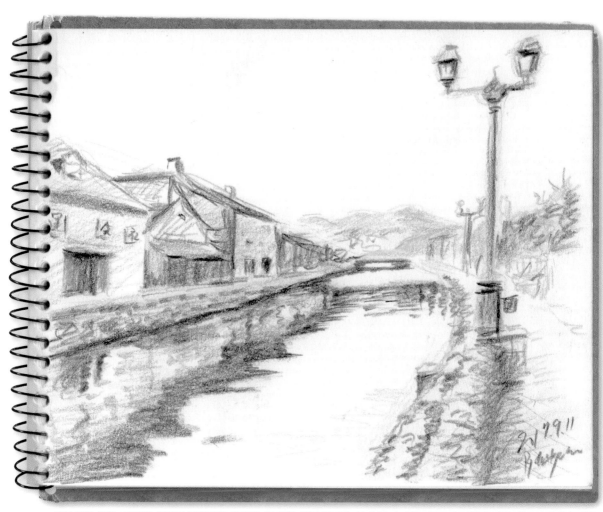

▲ 오타루의 운하. 저에게 유명한 관광지의 광경은 좀 드문 테마입니다. 쉽게 볼 수 있는 구도라 작품을 만들지는 않았지만 기록 삼아 스케치했습니다. 수면의 반짝임을 블랙을 사용해서 표현했습니다.

야외 스케치에 가져가는 도구

　다른 재료에 비해 도구가 많지 않은 색연필이지만, 야외 스케치를 할 때 「이런 게 있으면 편하다」싶은 것이 몇 가지 있습니다. 완전히 필수는 아니지만, 있으면 유용한 도구를 몇 가지 소개합니다. 참고하세요.

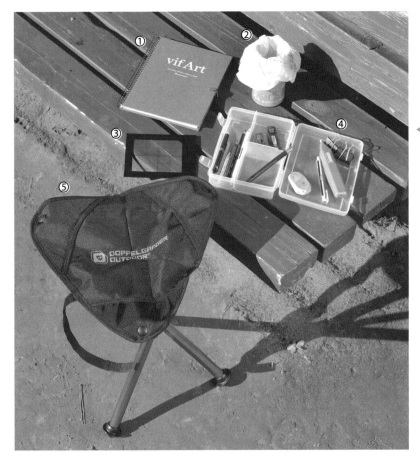

▶꼭 필요한 것만 챙긴 도구들
①스케치북
②지우개 찌꺼기통
③데생용 스케일
④도구 보관함
⑤휴대용 의자

야외 스케치에 가져가는 도구 소개

① 스케치북
　왼손으로 스케치북을 들고 오른손으로 그리는 저의 스타일은 큰 것은 적합하지 않습니다. 표지가 튼튼하고 두꺼운 종이인 것도 중요합니다. 사진은 maruman의 vifArt 세목(매끄러움, 파란색 표지), 크기는 F0, SM(섬홀thumbhole), F2 정도가 딱 좋습니다.

② 지우개 찌꺼기통
　야외 스케치에서도 색연필을 지울 때가 당연히 있습니다. 아무리 야외라고 해도 그 자리에 지우개 찌꺼기를 방치하는 것은 매너 위반입니다. 저는 빈 잼병이나 원통인 포테이토칩의 빈 통을 이용합니다.

③ 데생용 스케일　풍경을 잘라낼 때 뷰파인더를 대신합니다.

④ 도구 보관함　색연필 등의 재료를 넣는 도구함.

⑤ 휴대용 의자
　알루미늄 재질의 의자가 가볍고 휴대하기 쉬워, 여러 곳을 다니면서 야외 스케치를 할 때 편리합니다.

도구함 속의 물건

도구함은 100엔 샵에만 가도 많이 볼 수 있습니다만 대형 마트에서 파는 공구상자를 추천합니다. 크기가 다양합니다. 개중에 내부 칸막이를 옮길 수 있는 것이 편리합니다.

도구함 속에는 시안, 마젠타, 옐로, 블랙, 화이트 5가지 색연필이 두 자루씩 총 10자루 있습니다.

그 외에도 2B 심을 넣은 샤프, 파란색 지워지는 색연필 등의 밑그림용 도구, 일반적인 지우개와 전동 지우개, 펜형 지우개 등 여러 종류의 지우개. 휴대용 연필깎이가 2~3개. 기타 클립(집게) 등도 들어 있습니다.

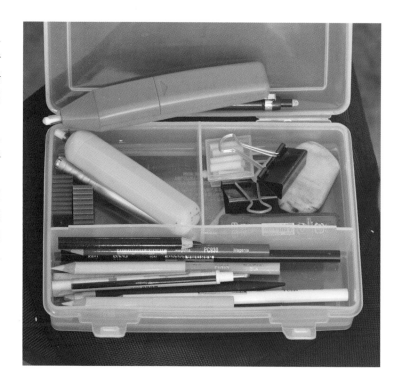

데생용 스케일에 대해서

야외 스케치를 할 때 화각을 잘라내는 데 편리한 데생용 스케일입니다. 다양한 종류가 있는데, 제가 사용하는 것은 F판, P판, M판처럼 캔버스 크기가 표기되어 있습니다. 작품을 그릴 용지의 크기로 구분해서 쓰면 좋습니다. 물론 오른손과 왼손의 엄지와 검지를 L자 모양으로 붙여 사각형 파인더처럼 만들어도 좋지만, 데생용 스케일을 사용하면 더 정확한 화각을 알 수 있습니다.

▲ 데생용 스케일

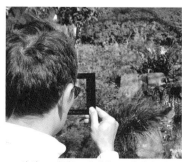

▲ 야외 스케치는 데생용 스케일이 있으면 편리하다

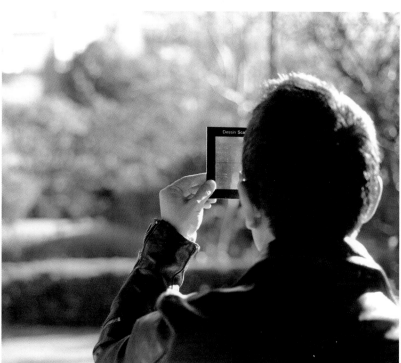

야외 스케치는
부끄럽다!?

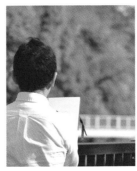

　스케치에 대해서 쓴 책에서 이런 말을 하는 것은 좀 그렇습니다만, 야외 스케치라고 하면 꺼려하는 분도 많을 거라고 생각합니다. 저의 색연필 교실에 참가하는 수강생에게 물어보면, 아무래도 대다수의 분들이 썩 내켜하지 않는 듯합니다.

　「좀 부끄럽다」는 것이 주된 원인 같습니다. 왜 부끄럽게 느끼는지 더 자세히 물어보면 「저는 그 정도로 실력이 좋지 못해서」, 「모르는 사람들이 보면 숨기고 싶어진다」 등, 자신의 그림에 대해 여전히 자신이 없고, 구경꾼이 오는 오면 도망치고 싶어지는 그런 느낌일까요?

　실제로 경험이 풍부하고 개인전까지 열었지만, 스케치는 못 하겠다는 사람도 있습니다. 자택에서 차분히 제작하는 것은 아무렇지 않아도, 야외에서 그리는 과정을 다른 사람이 보는 것은 부끄럽다고 느끼기 때문일 거라고 추측할 수 있습니다. 저도 잘 압니다. 제작 과정을 누군가가 뒤에서 계속 비켜보는 것은 상당히 부끄러운 상황입니다.

　그래서 추천하고 싶은 것은 서서 짧은 시간에 그리고, 바로 이동. 또 다른 장소로 이동해서 짧은 시간동안 그리는 히트 앤드 런 기법입니다. 저는 이것을 「그리고 도망치기」라고 부릅니다.

　수채화 스케치와 달리 색연필 스케치는 도구도 많이 필요하지 않아서 기동력을 살릴 수 있습니다. 더구나 한 장소에 오래 머물러도 빛이 변하기 때문에, 역시 20~30분 정도의 짧은 시간을 기준으로 스케치를 하는 게 좋습니다. 단시간 스케치를 처음 시작하면 아무래도 잘 되지 않을 수도 있습니다. 그러니 처음에는 1색 스케치, 익숙해지면 점차 색을 늘려나갑시다.

　단 길거리에서 스케치를 할 때에는 조금 주의할 필요가 있습니다. 빈집을 미리 확인하는 등의 범죄행위로 오해받을 수도 있습니다. 특정 주택만 집요하게 주시하거나 내부를 들여다보는 것은 금물. 어디까지나 도로의 가장자리에서 진체를 둘러보듯이 풍경을 파악하는 것이 좋습니다. 이것은 스케치뿐 아니라 스마트폰으로 촬영을 할 때도 마찬가지입니다. 절대로 특정 주택의 내부를 관찰해서는 (하듯이 보여서는) 안 됩니다. 저는 만일의 상황에 대비해 화가 명함을 항상 휴대하고, 작품의 포스트카드를 휴대하기도 합니다.

　스케치 초보자는 야외로 바로 나가지 말고, 자택의 창문에서 볼 수 있는 풍경을 스케치하는 것으로 시작해보시는 것은 어떨까요. 그런 다음 가까운 공원 등에서 가볍게 스케치, 익숙해지면 길거리로 장소를 옮겨보세요. 절대 우물쭈물하지 말고, 당당하게 「그리고 도망」칩시다.

Chapter 3

색연필로 리얼한 풍경화를 그린다
★실전 편★

「오래된 문이 있는 풍경」을 그린다

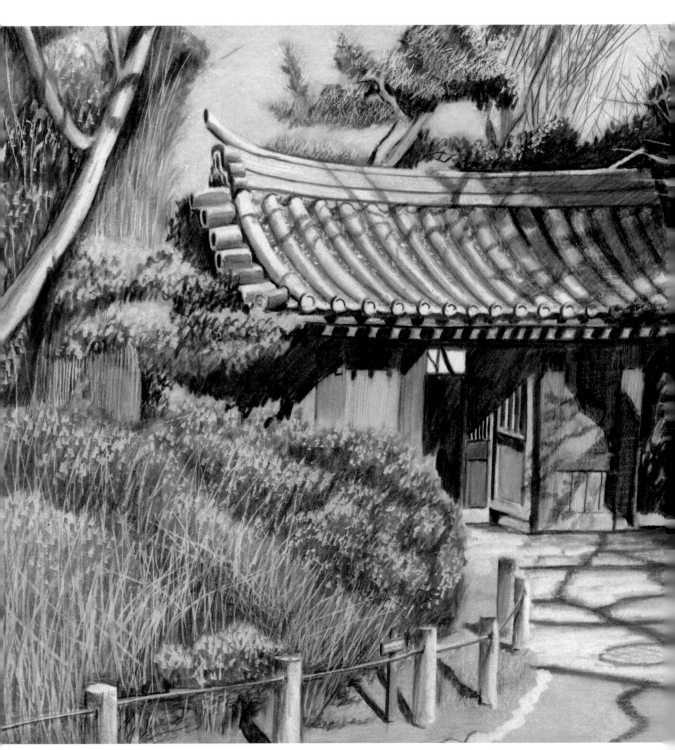

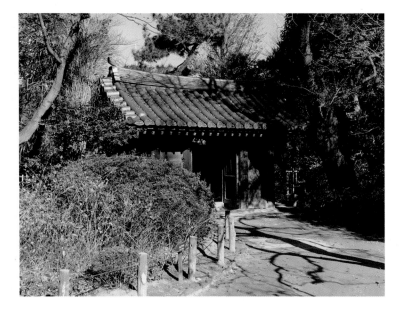

실전 편의 첫 번째 주제는 도쿄 나카노구 테츠가쿠도 공원의 입구 부근에 있는 「오래된 문」입니다. 늦가을의 화창한 아침에 방문했습니다.

오래된 목조 문, 큰 줄기의 나무들, 약간 메마른 풀, 그리고 문으로 이어지는 길. 사진으로도 알 수 있듯이, 갈색이 많고 채도가 낮은 상당히 탁한 색채 중심으로 표현하게 됩니다. 색연필 4가지 색을 잘 섞어서 이 색채를 잘 나타내는 것이 핵심입니다.

문 자체는 그렇게 복잡한 구조가 아니지만, 입체감이 강하게 드러나도록 음영을 확실하게 파악해서 그립니다.

「가을색의 문(秋色の門) 나카노구 테츠가쿠도 공원」
F4호 (333㎜×242㎜) / 4색 작화+흰색 / KARISMA COLOR /
muse TMK 포스터 207g / December 2018

Step1 음영을 파악하자

원본 풍경

빛

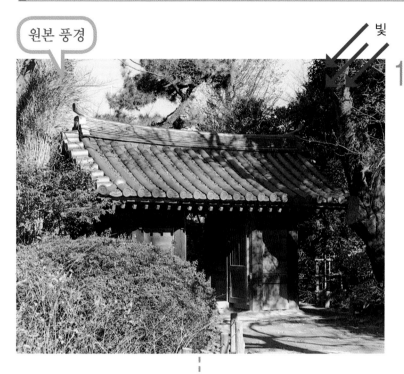

1 리얼한 풍경을 그리려면 빛과 음영의 관계를 올바르게 파악하는 것이 중요합니다. p.38 「입체감을 표현하려면(빛과 음영에 대해서)」에서 설명한 구를 떠올려보세요. 「오래된 문」을 그릴 때에도 완전히 같은 법칙이 적용됩니다.

단, 이번에는 빛의 방향이 오른쪽 위에서 왼쪽 아래로 향하므로, p.38과는 빛과 음영의 관계가 좌우 반전입니다 (아래 그림).

하이라이트

빛

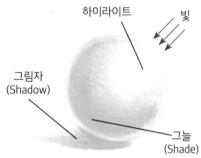

그림자
(Shadow)

그늘
(Shade)

음영을 그린 상태

빛

2 4색 작화의 색연필화에서는 먼저 파란색으로 음영부터 그립니다.

빛의 방향을 잘 관찰하고 바른 위치에 음영과 하이라이트를 넣습니다. 하이라이트 부분은 색을 칠하지 않고 하얗게 남겨도 좋지만, 나중에 나이프로 깎아서 표현하는 것도 가능합니다.

음영도 밝은 음영에서 어두운 음영까지 미묘한 명암의 차이가 있습니다. 그것을 필압과 터치를 조절해 채색하면서 표현했습니다.

Step2 9분할 라인을 이용해 구도를 결정한다

1 p.42 「색다른 구도란」의 「화면을 9분할 해 보자」의 원리를 이용해 풍경의 구도를 잡아 보겠습니다.

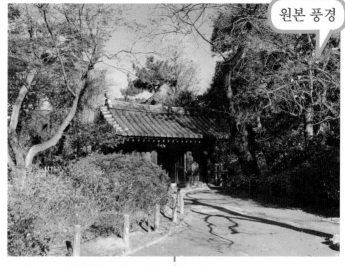

원본 풍경

2 화면을 9분할했을 때의 라인 위에 키포인트 가 오도록 구도를 잡습니다. 라인에 정확하 게 일치시킬 필요는 없고, 어디까지나 참고 기준이라고 생각하세요.

이번 예에서는 1의 사진 위치에서 대상을 향해 좀 더 가까이 다가가 **세로1** 라인 위에 문 토대의 왼쪽 가장자리가, **세로2**의 라인 위에 문 토대의 오른쪽 가장자리에 오게 했 습니다.

거기에 더하여 **가로1**의 라인 위에 문 토대 의 하단이 오도록 구도를 잡았습니다. 이제 화면에 안정감이 생깁니다.

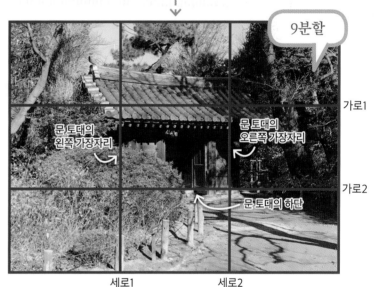

9분할

문 토대의 왼쪽 가장자리

문 토대의 오른쪽 가장자리

가로1

가로2

문 토대의 하단

세로1 세로2

3 야외에서 실제로 스케치를 할 때는 9분할 라인을 종이에 그리지는 않습니다. 스케치는 속도가 우선이므로, 머릿속에서 이미지를 잡아나간다는 느낌으로 진행합니다.

작업실에서 실제 작업에 들어가기 전에 미리 그려둔 9분할 라인을 바탕으로 차분하 게 구도를 잡습니다.

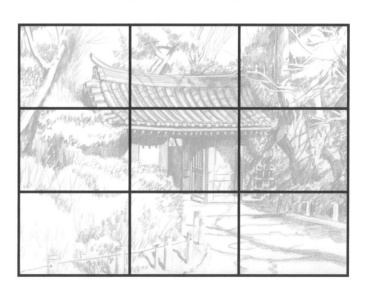

3색 스케치

현장에서의 야외 스케치는 자택의 작업실에서 실제 작품을 제작하기 전에 중요한 워밍업입니다. 현장의 분위기와 이미지를 잡는 것을 우선으로 재빠르게 처리합니다. 시간과 주제에 따라서 1색 스케치부터 4색 스케치까지 구분해서 사용하는데, 이번에는 시안, 마젠타, 옐로를 사용한 3색 스케치로 그립니다.

1 스케치 전에 샤프로 가볍게 형태를 잡습니다.

2 처음은 시안 색연필로 음영을 중심으로 채색합니다.

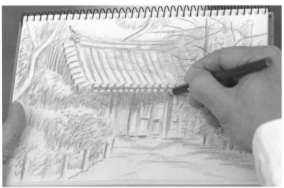

3 두 번째는 마젠타 색연필로 음영 속에서 특히 어두운 부분을 채색합니다.

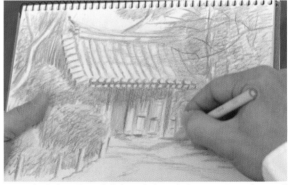

4 세 번째는 옐로 색연필로 빛이 느껴지는 부분을 중심으로 채색합니다.

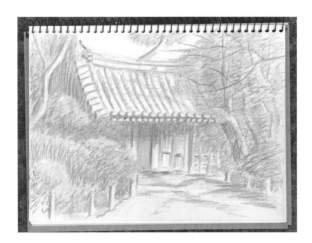

5 야외 스케치를 완성했습니다. 완성까지 소요된 시간은 약 10분.
　이번에는 **블랙**을 쓰지 않고 세 가지 색으로 그렸습니다. 세 가지만으로 충분히 음영과 색채의 이미지를 「메모」하는 역할을 완수할 수 있었기 때문입니다.

3 작업실에서 실제 작품 제작

▮Step1 밑그림을 그린다

현장에서 스케치를 완성했다면, 집으로 돌아가 실제 작품 제작에 들어갑니다. 우선 밑그림을 그립니다. 이 과정은 다른 작품을 제작할 때도 똑같이 진행합니다.

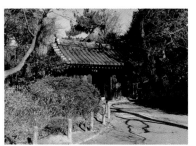

1 우선은 스케치와 같은 화각의 사진을 프린트합니다. 크기는 그리는 크기에 가까우면 편합니다.

2 자를 대고 빨간 볼펜으로 사진의 중앙을 가로지르는 가로, 세로 방향 선을 긋습니다. 이어서 대각선도 긋습니다.

3 세로와 가로를 각각 3분할하는 선을 파란색 볼펜으로 긋습니다.

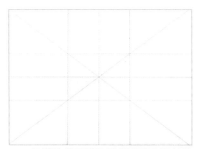

4 그림의 용지에도 마찬가지로 중심선, 대각선, 가로와 세로의 3분할선을 긋습니다. 나중에 모든 선을 지울 수 있도록 지워지는 색연필이나 연필을 사용합니다.

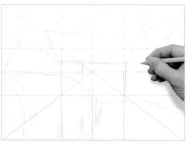

5 사진과 스케치를 보면서 대각선과 3분할선을 기준으로 구도에 중요한 역할을 하는 것부터 대강 밑그림을 그립니다.

6 대강 윤곽을 그린 뒤에, 세부도 그려 넣습니다.

7 밑그림 완성입니다. 밑그림 단계에서는 세세한 묘사는 가급적 피하고, 색연필 채색으로 형태를 조금씩 잡아나갑니다. 칸은 그리는 도중이라도 필요 없어지면 지우개로 지웁니다.

> **Hint**
> 컴퓨터로 프린트한다면 사진에 컴퓨터로 선을 그은 다음 프린트하는 것이 효율적입니다.

색연필(시안)로 그린다

01

앞 페이지의 요령으로 대강 밑그림을
그린 상태로 시작합니다.
　p.64의 스케치를 할 때는 기와지붕을
상당히 강조해서 그렸습니다. 기와지붕
은 역시 인상이 강하게 남는 아이템입
니다. 실제 눈으로 본 인상을 더해 조금
더 강하게 그립니다. 문 좌우에 있는 나
무도 강인하고 인상적입니다.

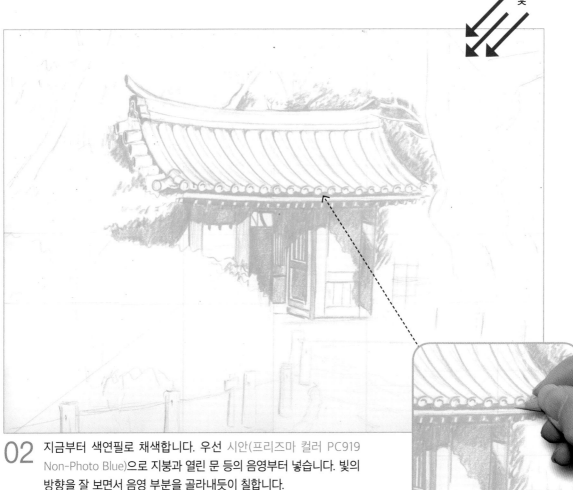

빛

02
지금부터 색연필로 채색합니다. 우선 시안(프리즈마 컬러 PC919
Non-Photo Blue)으로 지붕과 열린 문 등의 음영부터 넣습니다. 빛의
방향을 잘 보면서 음영 부분을 골라내듯이 칠합니다.

음영 부분을 골라내듯이 칠합니다

03

문 좌우에 있는 나무를 그립니다. 역시 음영을 골라내듯이 시안으로 칠합니다.

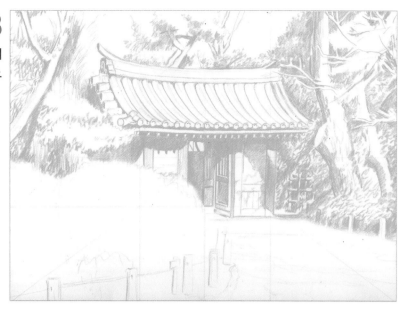

기와지붕의 굴곡과 기와에 드리운 나무 그림자도 잘 관찰하면서 그립니다

04

앞쪽에 낮은 풀과 나무, 도로에 드리운 그림자 등을 시안으로 그립니다. 기와지붕의 굴곡과 기와에 드리운 나무의 그림자도 잘 관찰하면서 그립니다. 이것으로 첫 번째 시안은 종료입니다.

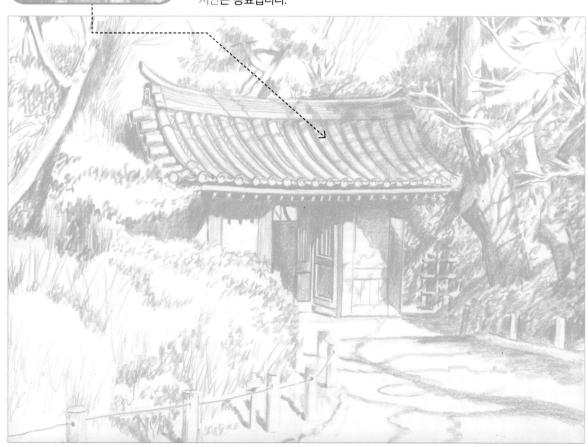

Step3 색연필(마젠타)로 그린다.

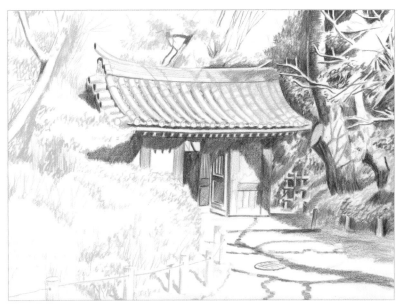

05

계속해서 마젠타(프리즈마 컬러 PC930 Magenta)로 채색합니다. 문과 나무의 음영 속의 특히 어두운 부분을 가벼운 필압으로 칠합니다.

풀이 자란 방향을 생각하면서 밑에서 위로 색연필을 움직입니다.

06

단풍이 진 잎에는 마젠타를 약간 많이 넣습니다. 화면 앞쪽의 낮은 풀과 나무는 약간 시든 느낌의 탁한 색입니다. 여기에도 마젠타를 넣습니다. 이것으로 첫 번째 마젠타는 종료입니다.

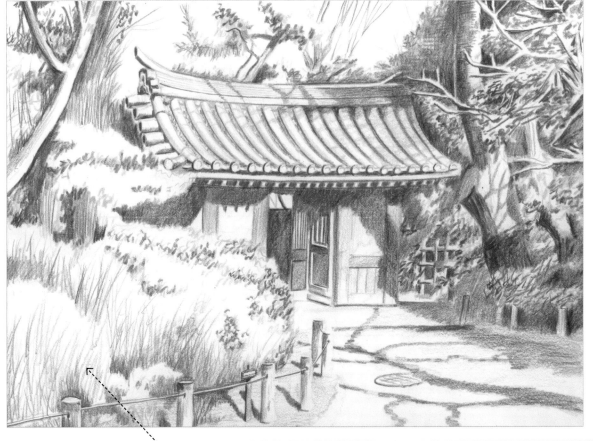

/Step4 색연필(옐로)로 그린다

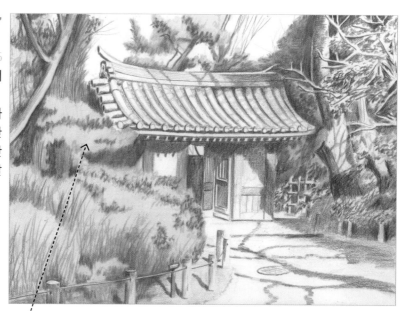

07

지금부터 옐로(프리즈마 컬러 PC916 Canary Yellow)로 채색합니다. 나무와 지면, 그리고 문의 목재 부분을 칠합니다.

나무와 풀 부분은 나중에 나이프를 사용해 하이라이트를 표현할 수 있게 강한 필압으로 상당히 두껍게 칠합니다. 노란색을 강하게 칠하는 것은 초겨울의 햇살을 표현하려는 의도도 있습니다.

강한 필압으로
상당히 두껍게
채색합니다.

08

화면 오른쪽의 나무에도 옐로를 넣습니다. 기와지붕의 홈 부분에 낙엽이 쌓여있으므로 여기에도 옐로를 넣습니다. 이것으로 첫 번째 옐로는 종료입니다.

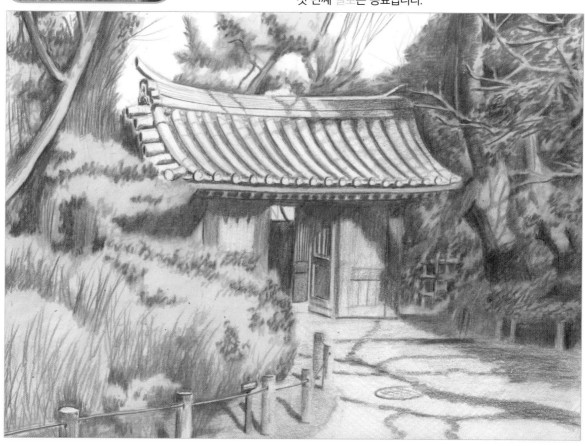

Step5 다시 색연필(시안)로 덧칠한다

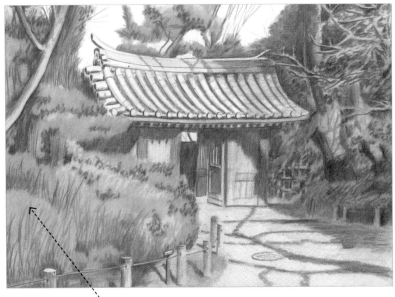

09

다시 시안을 나무의 녹색 부분 전체에 덧칠합니다.

녹색 부분 전체에
다시 파란색을 올립니다.

Step6 블렌더로 색을 다듬는다

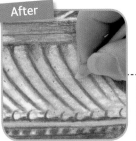

기와지붕의 색을 블렌더로 다듬습니다.

지면의 색을 블렌더로 다듬습니다.

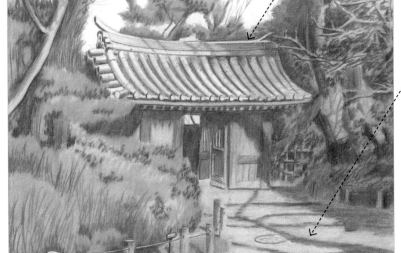

블렌더

10

지면과 기와지붕을 **블렌더**로 덧칠하듯이 색을 다듬습니다. 블렌더가 색연필의 터치를 다듬어 차분한 색감이 됩니다.

Step7 색연필(블랙)로 칠한다

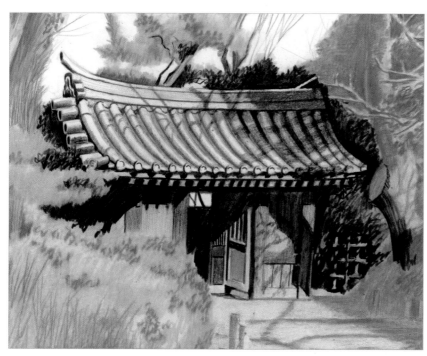

11

블랙(프리즈마 컬러 PC935 Black)으로 음영 속에서 특히 어두운 부분을 중심으로 채색합니다.

우선은 문의 지붕부터 칠합니다. 굴곡을 살피면서 기와의 반짝임이 도드라지게 칠합니다. 그 뒤에 벽과 문 등의 음영도 칠합니다.

왼쪽 위의 나무에 검은색을 넣습니다

오른쪽의 나무는 음영이 더 강하므로, 검은색을 많이 넣습니다

12

화면 왼쪽 위와 오른쪽의 나무, 왼쪽 앞의 풀에도 **블랙**을 넣습니다. 나중에 나이프로 깎아낼 예정이므로 검은색을 다소 많이 넣어둡니다.

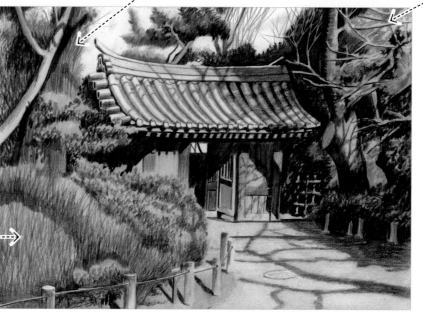

앞쪽의 풀에도 검은색을 넣습니다

Step8 또 다시 색연필(시안)과 색연필(마젠타)로 덧칠한다

하늘에 파란색을 넣습니다

풀에 빨간색을 넣습니다

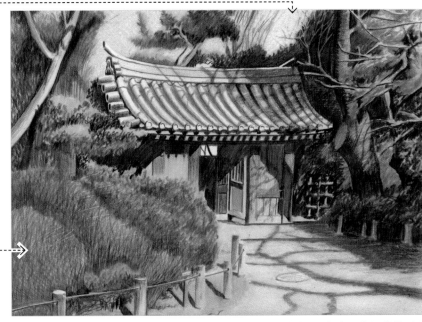

13 하늘에는 시안, 나무와 풀에 마젠타를 가볍게 넣습니다. 풀과 나무의 녹색에 마젠타를 넣으면 살짝 갈색이 됩니다. 이런 식으로 시든 분위기를 표현합니다. 단풍이 진 잎에도 다시 마젠타를 넣어 채도를 조절합니다.

Step9 색연필(화이트)로 덧칠한다

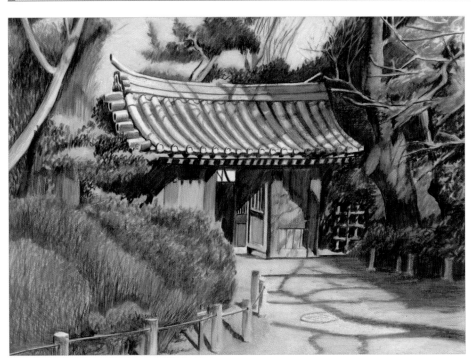

14

하늘, 지면, 기와 부분, 두꺼운 나무줄기를 중심으로 화이트(프리즈마 컬러 PC938 White)를 덧칠해, 전체의 색조를 조절합니다.

화이트를 넣으면 먼저 칠한 색연필의 선이 흐려지면서 자연스러운 느낌으로 다듬을 수 있습니다.

Step10 디자인 나이프로 깎아낸다~마무리~완성

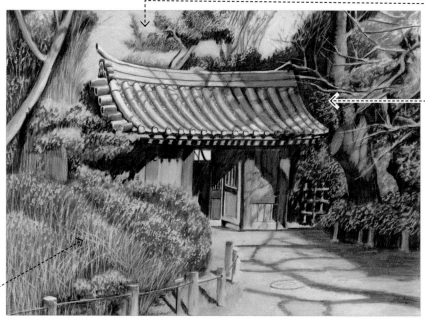

침엽수는 날카로운 터치로

활엽수는 작은 삼각형으로

앞쪽의 풀은 선명하게

15 이제 디자인나이프로 하이라이트를 넣습니다. 문 윗부분에 보이는 침엽수는 칼날 끝으로 날카롭게, 활엽수는 작은 삼각형으로 지운다는 느낌으로 깎아냅니다. 앞쪽의 풀은 나이프를 밑에서 위로 빠르게 움직여 선명하게 깎는 것이 포인트입니다.

특히 음영을 보강하듯이 색을 더하고 조절하면 완성

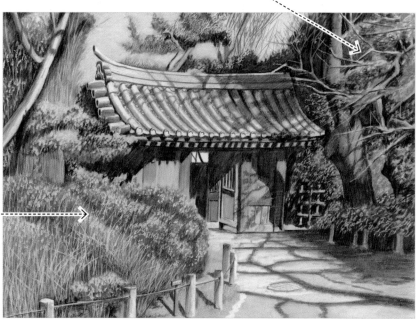

16 끝으로 지금까지 사용한 네 가지 색(시안, 마젠타, 옐로, **블랙**)으로 각 부분의 농도를 조절하면 완성입니다.

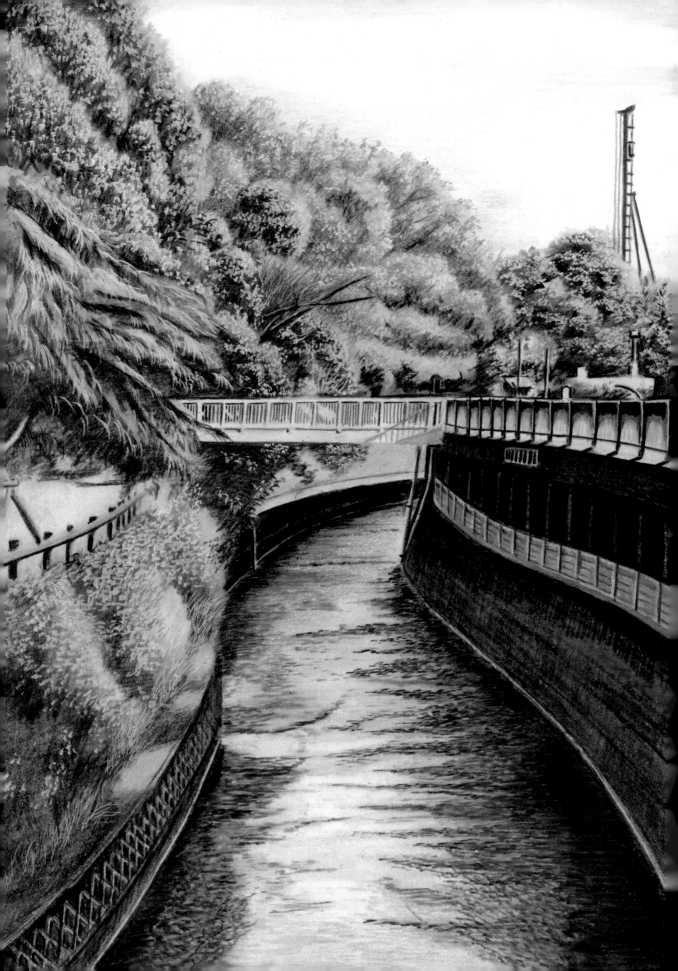

「구부러진 강」을 그린다

다음 주제는 같은 테츠가쿠도 공원에서 발견한 「구부러진 강」의 풍경입니다.

테츠가쿠도 공원에는 칸다강 지류인 「묘쇼지강」이 흐릅니다. 도쿄의 강답게 둑을 쌓은 어디서나 흔하게 볼 수 있는 강입니다. 다만 수면에 비친 테츠가쿠도 공원의 단풍 진 나무들과 구불구불 느릿하게 흘러가는 강의 모습에 막연히 마음이 편안해지는 풍경이기도 합니다.

구부러진 강을 정확하게 그리는 것은 좀처럼 쉽지 않은 일이지만, 투시도법을 참고해 잘 관찰하고 그려보세요. 또한 나무의 색과 강에 비친 나무의 대비를 어떻게 표현할지, 천천히 흘러가는 물의 움직임을 어떻게 표현할지가 중요한 포인트입니다.

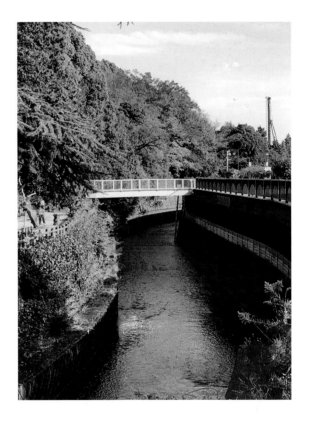

「가을을 흘려보내고(秋を流して) 나카노구 테츠가쿠도 공원」

F4호 (333㎜×242㎜) / 4색 작화+흰색 / KARISMA COLOR /

muse TMK 포스터 207g / August 2018

Step1 「넓이」와 「깊이」를 생각하자

테츠가쿠도 공원을 걸으면 완만하게 구부러진 강을 가로지르는 옅은 파란색 다리가 눈에 들어왔습니다. 재밌는 구도가 될 듯해서 스케치했습니다.

「이 풍경을 그리고 싶다」하고 생각했을 때 표현 방법은 다양하게 있었지만, 이번에는 저 멀리 보이는 다리를 포인트로 잡고, 가로 방향의 「넓이」와 세로 방향의 「깊이」를 의식하면서 고민했습니다.

가로 방향의 「넓이」를 살펴보자

세로 방향의 「깊이」를 살펴보자

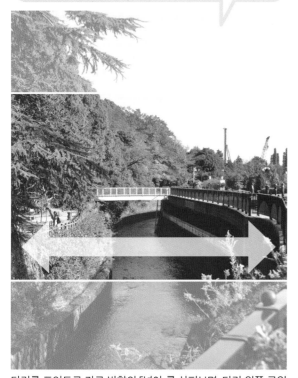

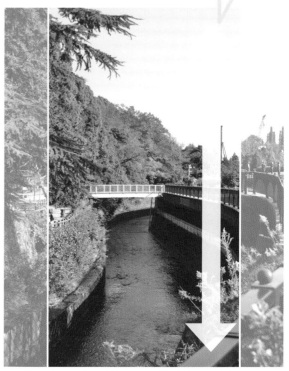

다리를 포인트로 가로 방향의 「넓이」를 살펴보면, 다리 왼쪽 공원의 모습과 오른쪽의 동상 등이 눈에 들어옵니다.

다리를 포인트로 세로 방향의 「깊이」를 살펴보면, 휘어져서 흐르는 강과 푸른 하늘이 눈에 들어옵니다. 다리 너머(안쪽)의 단풍도 인상적입니다.

Step2 「가로 구도」와 「세로 구도」

이 풍경에는 구부러진 강, 안쪽에 있는 다리, 그 뒤로 펼쳐진 물든 잡목림 등 그리고 싶어지는 요소가 많이 있습니다. 어떤 요소를 주제로 삼느냐에 따라 구도가 달라집니다.

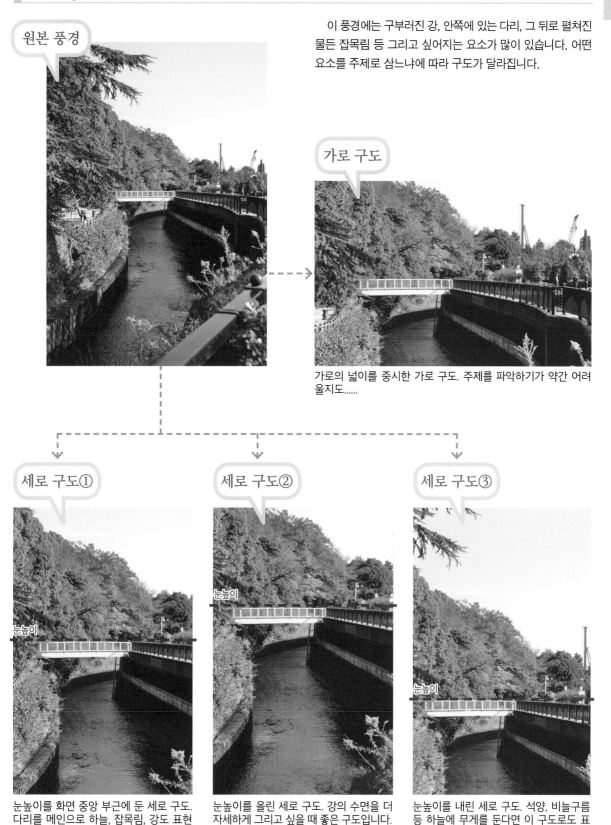

원본 풍경

가로 구도

가로의 넓이를 중시한 가로 구도. 주제를 파악하기가 약간 어려울지도......

세로 구도①

눈높이를 화면 중앙 부근에 둔 세로 구도. 다리를 메인으로 하늘, 잡목림, 강도 표현할 수 있습니다.

세로 구도②

눈높이를 올린 세로 구도. 강의 수면을 더 자세하게 그리고 싶을 때 좋은 구도입니다.

세로 구도③

눈높이를 내린 세로 구도. 석양, 비늘구름 등 하늘에 무게를 둔다면 이 구도로도 표현할 수 있는 것이 많습니다.

Step3 구도를 정한다

검토한 결과, 앞 페이지의 「세로 구도①」로 그리기로 했습니다. 그리기 쉽도록 다리와 가까운 위치에 자리를 잡고 그리기 시작합니다.

원본 풍경

구도 결정

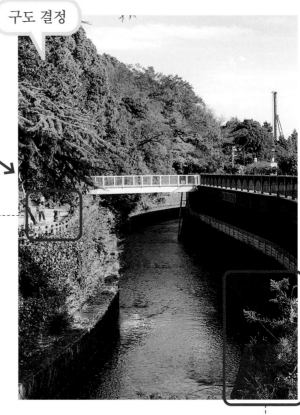

실제로 스케치할 때는 왼쪽의 공원에 있는 인물과 오른쪽 아래의 풀 등은 생략합니다.

K구도를 찾자!

구도를 구상할 때 또 하나 알아 두면 좋은 방법이 「K」자를 찾는 것입니다.

예를 들면 전봇대와 나무 등 수직 방향으로 주장하는 요소를 화면 왼쪽의 1/3정도에 배치하고, 거기서 오른쪽 위와 오른쪽 아래에서 시작하는 대각선이 합류하는 라인, 도로와 주택가 등을 배치하면 딱 「K」자와 같은 골격이 나타납니다.

이것을 9분할의 라인과 조합하면 움직임이 있는 구도를 만들 수 있습니다. 이 그림은 거의 수직 방향으로 위치하는 강에 오른쪽의 둑과 오른쪽 안쪽의 원경에 있는 철탑에서 시작하는 나무의 흐름이 다리로 향하면서 「K」자를 만듭니다.

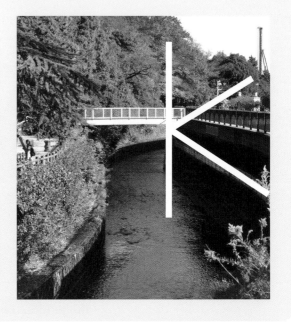

2 야외 스케치

Step1 샤프로 밑그림을 그린다

현장에서의 야외 스케치는 그 장소의 분위기와 이미지를 파악하는 것에 우선하면서 빠르게 그립니다. 우선은 샤프로 가볍게 밑그림을 그립니다.

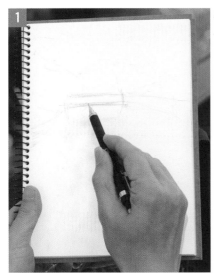

포인트인 다리를 그립니다.

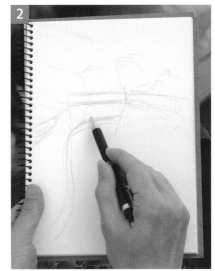

구부러진 강을 그립니다(그리는 방법은 p.82).

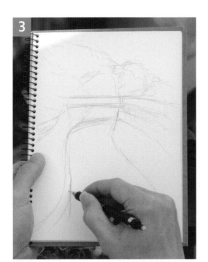

잡목림과 강 좌우의 둑 등의 위치를 잡습니다.

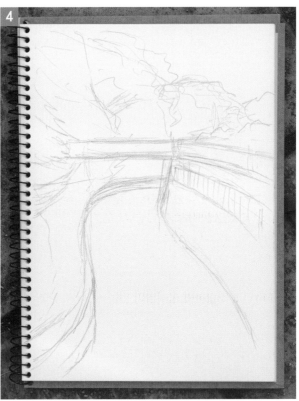

샤프 밑그림 완료. 우선은 다리, 강, 잡목림 등의 위치를 가볍게 잡는 정도의 묘사를 합니다.

Step2 색연필(시안)로 스케치

가장 먼저 시안으로 무조건 음영을 확실하게 파악하고, 입체감을 표현하는 것이 중요합니다. 어두운 부분에 확실하게 파란색을 넣습니다. 주의할 점은 밝은 부분. 특히 수면은 밝게 반짝이므로, 파란색을 칠하지 말고 종이의 흰색을 그대로 남겨둡니다. 나무의 단풍 부분에도 파란색을 거의 넣지 않도록 합니다.

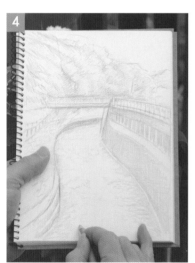

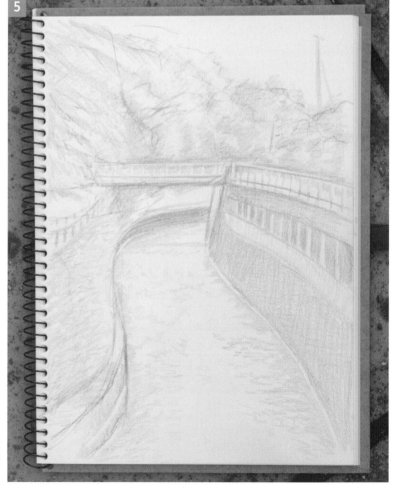

시안으로 그린 스케치 종료. 음영의 형태는 충분히 파악했으므로 이 시점에서 스케치를 끝내도 좋습니다.

| *Step3* **색연필(마젠타)로 스케치**

마젠타는 시안으로 만든 어두운 부분을 더 강조하듯이 넣습니다. 다만 수면은 수면의 반짝임을 표현하기 위해 시안과 혼재하도록 위에 적당히 빨간색을 올립니다. 또한 단풍이 진 부분은 붉은 색감이 강하므로, 시안이 아닌 부분에도 확실하게 넣습니다.

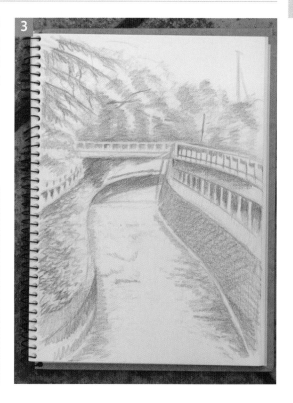

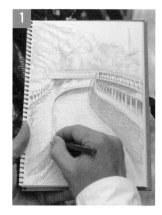
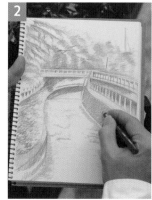

| *Step4* **색연필(옐로)로 스케치**

옐로는 밝은 수면과 하늘을 제외하고 균형 있게 골고루 넣는 느낌입니다. 옐로는 시안과 반응하면 녹색이 되고, 마젠타와 반응하면 오렌지색이 됩니다. 시안과 빨간색이 균등하게 들어간 부분에는 옐로가 들어가면 갈색이 나옵니다. 이번에는 블랙을 넣지 않아도 단풍의 이미지를 파악할 수 있어서 시안, 마젠타, 옐로의 3색 스케치로 마무리지었습니다.

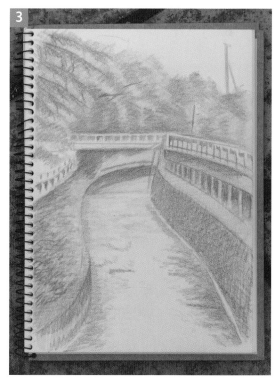

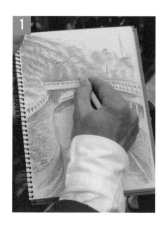

구부러진 강(도로, 선로) 그리는 법

풍경화에서는 구부러진 강과 도로, 선로 등을 그릴 기회가 많습니다. 1점 투시도법(p.41)을 응용하면 간단히 그릴 수 있습니다.

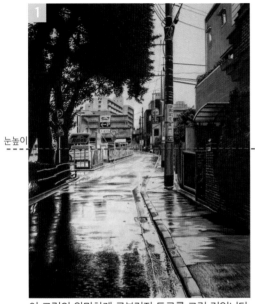

이 그림의 완만하게 구부러진 도로를 그린 것입니다. 1점 투시도법을 기준으로 우선 눈높이를 찾아보겠습니다.

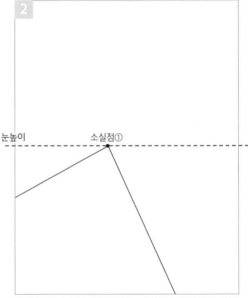

다음으로 소실점①로 향하는 도로의 투시선을 그립니다.

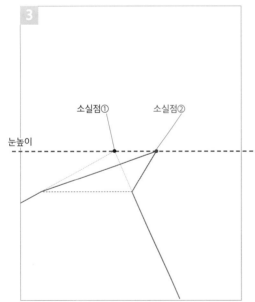

다음으로 두 번째 소실점, 소실점②를 찾아서 투시선을 긋습니다. 소실점②도 눈높이에 있습니다. 이것으로 구부러진 도로를 그렸습니다.

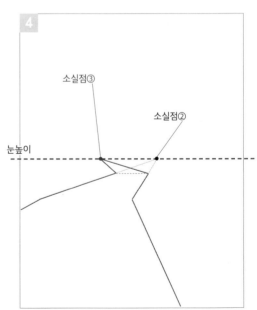

한 번 더 구부러지는 도로를 그리고 싶다면 마찬가지 방법으로 세 번째 소실점, 소실점③을 찾아서 투시선을 그리면 됩니다.

구부러진 강, 도로, 선로의 예

제 작품은 구부러진 강, 도로, 선로를 모티브로 그린 것이 많습니다. 일부를 소개합니다.

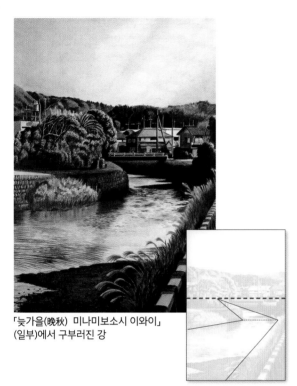

「늦가을(晩秋) 미나미보소시 이와이」
(일부)에서 구부러진 강

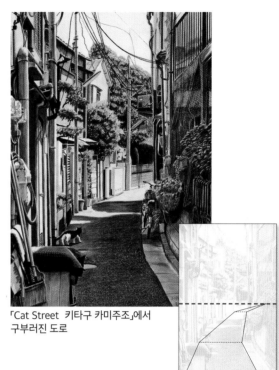

「Cat Street 키타구 카미주조」에서
구부러진 도로

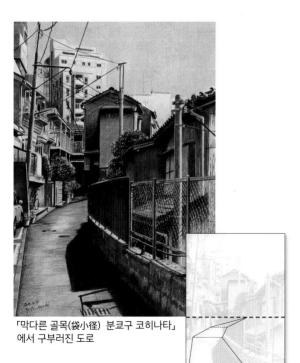

「막다른 골목(袋小径) 분쿄구 코히나타」
에서 구부러진 도로

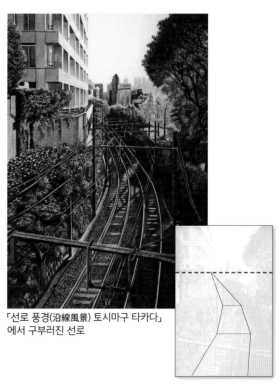

「선로 풍경(沿線風景) 토시마구 타카다」
에서 구부러진 선로

Step1 색연필(시안)로 그린다

현장에서 스케치를 완성했다면, 집으로 돌아와 실제 작품 제작에 들어갑니다.

01

02

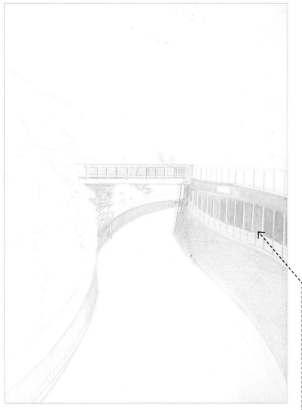

p.65의 요령으로 대강 밑그림을 그린 상태에서 시작합니다. 스케치를 할 때 느꼈던 원근감과 강의 흐름을 생각하면서 과감하게 그려나갑니다. 대강의 형태만으로도 충분합니다.

드디어 색연필로 채색을 시작합니다. 우선 시안으로 강 양쪽의 둑과 다리 등의 음영을 채색합니다. 어두운 부분은 강한 필압으로 칠합니다.

어두운 부분은
강한 필압으로 채색합니다.

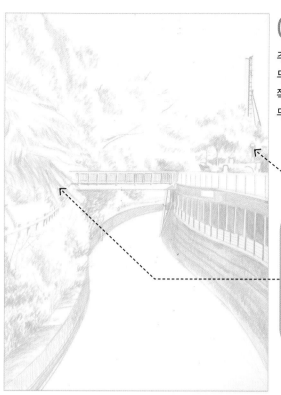

03

주변의 나무에도 시안으로 음영을 그려 넣습니다. 이때 나무의 종류(상록활엽수인지 낙엽수인지)를 확인합니다. 앞쪽에는 침엽수도 있습니다. 침엽수는 긴 선으로, 활엽수는 두껍고 짧은 선으로 그립니다.

활엽수

침엽수

침엽수는 긴 선으로,
활엽수는 두껍고 짧은 선으로
그립니다.

04

이어서 수면도 시안으로 채색합니다. 전체적으로 가늘고 짧은 선을 가로 방향으로 가볍게 그려서 물결의 음영을 넣습니다.

왼쪽 앞에는 세로 방향으로 지그재그를 그리는 파문이 있습니다. 흐름이 약간 정체될 때 나타나는 이런 물결도 색연필을 미세하게 좌우로 움직여서 그립니다.

이것으로 첫 번째 시안은 종료입니다.

수면은 가늘고 짧은 선을 가로 방향으로 가볍게
그려서 물결의 음영을 넣습니다.

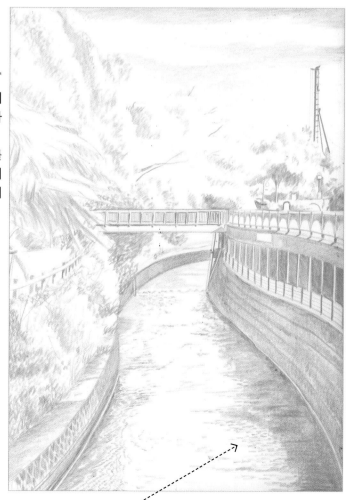

실전

02

「구부러진 강」을 그린다

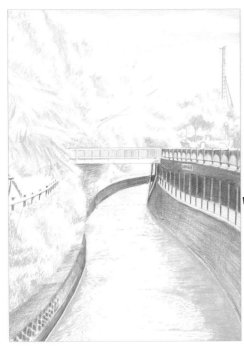

05

계속해서 마젠타로 채색합니다. 우선은 강둑 주변부터 칠합니다. 빨갛게 칠하기보다는 *Step1*에서 파랗게 칠한 음영을 강조하는 느낌으로 처리합니다.

파란색으로 칠한 음영을 강조하는 느낌으로 붉게 칠합니다.

06

마찬가지로 마젠타로 나무의 음영을 강조합니다. 화면 중앙의 나무는 단풍이 진 상태이므로, 시안은 거의 넣지 않았습니다. 이제 마젠타로 음영을 넣어 단풍 든 느낌을 표현합니다. 이것으로 첫 번째 마젠타는 종료입니다.

빨간색으로 단풍의 음영을 칠합니다.

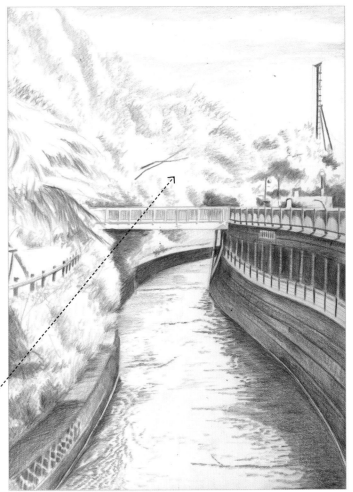

Step3 색연필(옐로)로 그린다

07

지금부터 옐로로 채색합니다.
 우선 왼쪽 강둑부터 시작합니다. 녹색 부분은 전체가 균등해지게 크로스해칭으로 칠합니다. 필압은 중간 정도입니다.

크로스해칭으로
균등해지게 칠합니다

08

오른쪽 강둑과 원경의 나무에도 균등하게 옐로를 넣습니다. 수면의 안쪽에는 원경의 나무가 반사되므로, 옐로를 약간 가벼운 필압으로 연하게 넣습니다.
 이것으로 첫 번째 옐로는 종료입니다. 옐로는 마지막에 디자인나이프로 긁어서 반사를 표현할 때(p.91)의 밑바탕이 됩니다. 확실하게 넣어 두는 것이 요령입니다.

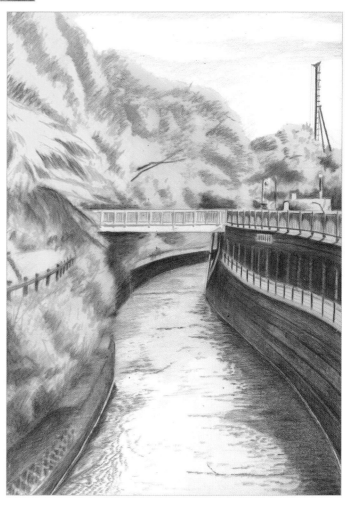

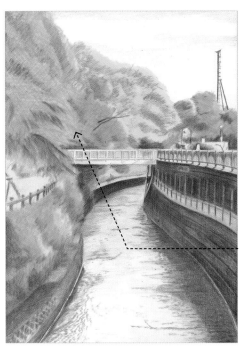

09

두 번째 시안을 넣습니다. 옐로에 시안을 덧칠하면 나무의 녹색을 표현할 수 있습니다. 크로스해칭으로 전체적으로 균등하게 칠합니다. 필압은 중간 정도입니다.

오른쪽 강둑의 콘크리트 부분에도 가볍게 시안을 넣어 둡니다.

노란색에
파란색을 더해
나무의 녹색을
표현합니다.

10

두 번째 마젠타를 넣습니다. 중앙 안쪽의 붉게 물든 나무에 크로스해칭으로 전체적으로 균등하게 넣습니다.

추가로 녹색 나무의 음영 부분에도 마젠타를 넣으면 음영이 더 깊어집니다.

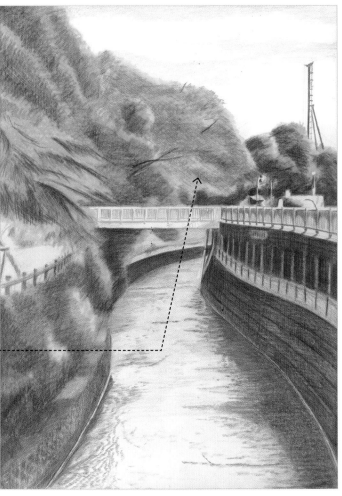

붉게 물든 나무에
크로스해칭으로
빨간색을 고르게 칠합니다

Step5 색연필(블랙)로 그린다

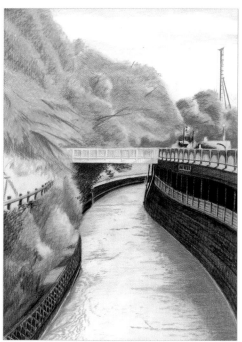

11

지금부터 **블랙**을 채색합니다. 우선 강둑 부분의 음영에 **블랙**을 넣어 입체감을 강조합니다.

활엽수는 짧은 선으로
음영을 넣습니다

붉게 물든 나무에도
음영을 넣습니다

12

활엽수의 잎은 **블랙**으로 짧은 선을 넣어 음영을 표현합니다.

침엽수의 잎은 긴 선을 넣어 음영을 표현합니다.

중앙에 단풍이 진 나무, 오른쪽 안쪽의 원경 부분에 있는 나무, 그리고 건축물에도 음영을 중심으로 **블랙**을 넣습니다.

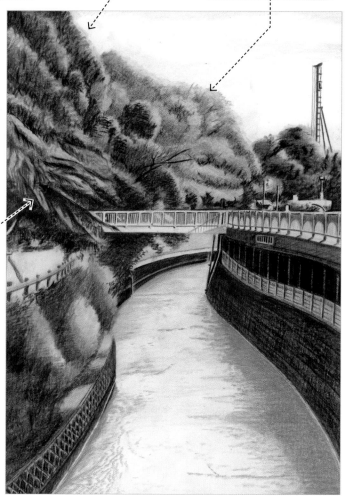

침엽수는 긴 선으로
음영을 넣습니다.

13 수면에 **블랙**을 넣습니다. 중안 안쪽부터 짧은 가로 선으로 파문을 표현합니다. 이때 처음에 넣은 시안과 마젠타 위를 전부 덮는 것이 아니라 **블랙**의 빈틈으로 시안과 마젠타가 드러나게 합니다. 그러면 수면의 반 짝임을 표현할 수 있습니다.

14 수면 앞쪽까지 **블랙**을 넣습니다. 오른쪽 앞은 가로선이 점차 길어지는 느낌입니다. 왼쪽 앞은 짧게 지그재그하 면서 곡선을 그리는 느낌으로 처리합니다.

Step6 색연필(화이트)을 올린다

15

지금부터 화이트를 올립니다.
 강둑 부분과 하늘, 수면에 화이트를 넣으면, 먼저 칠한 색연필의 선이 흐려져 자연스러운 느낌으로 다듬을 수 있습니다.

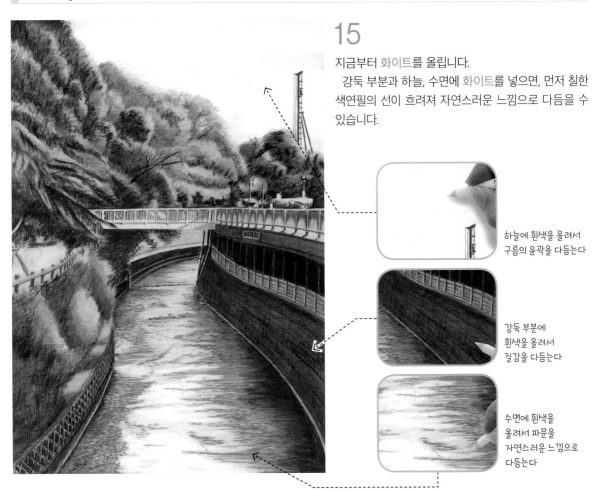

하늘에 흰색을 올려서 구름의 윤곽을 다듬는다

강둑 부분에 흰색을 올려서 질감을 다듬는다

수면에 흰색을 올려서 파문을 자연스러운 느낌으로 다듬는다

Step 7 디자인나이프로 깎아낸다~마무리~완성

16

디자인나이프를 사용해 나무의 하이라이트를 표현합니다.
활엽수는 칼날이 지면에 넓게 닿을 수 있도록 나이프
살짝 눕히고, 침엽수는 세워서 날카롭게 깎아냅니다.
붉게 물든 나무, 오른쪽 나무에도 나이프를 사용합니다.
멀리 있는 나무는 날의 끝부분만으로 세밀하게 깎아서
원근감을 살립니다.

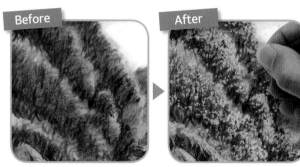

디자인나이프로 나무의 하이라이트를 표현합니다.

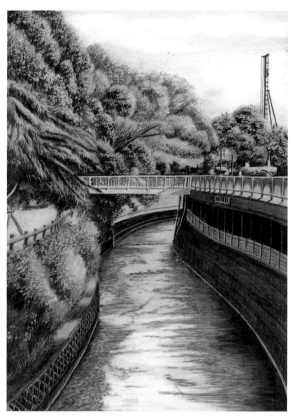

17

끝으로 수면에 지금까지 사용한 네 가지 색(시안, 마젠타,
옐로, **블랙**)을 다시 칠해서, 단풍진 나무가 반사된 모습과
음영을 강조합니다.
각 부분의 농도를 조절하면 완성입니다!

파란색, 빨간색, 노란색, 검은색을 사용해
수면의 비친 단풍과 음영을
강조해 완성합니다

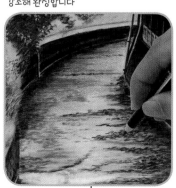

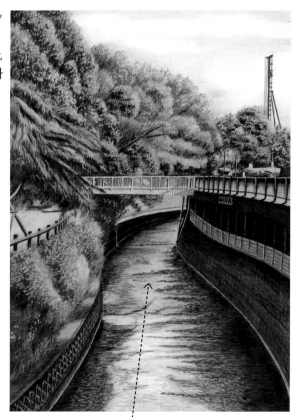

「노면 전차가 달리는 풍경」을 그린다

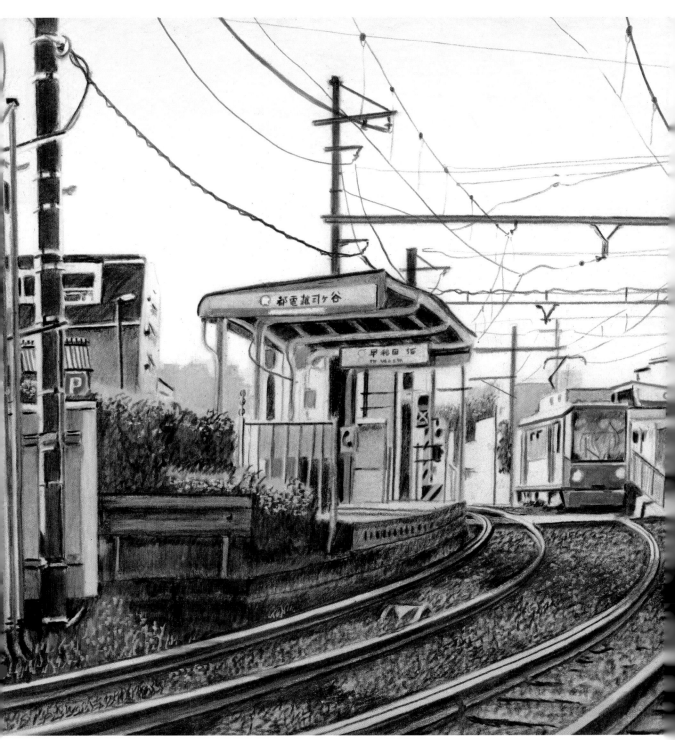

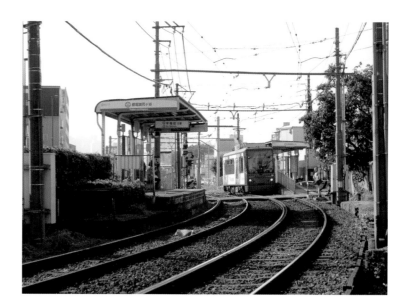

이번 주제는 「철도」입니다. 철도 역시 풍경화 중에서 큰 존재감을 발휘합니다. 전차의 차량도 그렇지만, 무엇보다도 선로의 레일이나 역사 등이 여행의 정취와 잠시나마 일상에서 벗어난 느낌을 연출합니다. 도쿄에서도 유일하게 남아있는 노면 전차인 「토덴아라카와센」의 광경을 그려보겠습니다. 장소는 토시마구 조시가야. 휘어진 선로 저편에서 한 칸 편성된 전차가 다가옵니다. 오전 햇살의 방향을 생각하면서 레일과 자갈의 음영과 질감을 제대로 표현해 보겠습니다.

「노면 전차가 달리는 풍경(都電の走る風景) 토시마구 조시가야」
F4호 (333㎜×242㎜) / 4색 작화+흰색 / KARISMA COLOR /
muse TMK 포스터 207g / November 2018

Step1 전차 그리는 방법의 포인트

전차는 바르게 그리는 것은 조금 어려워 보이지만, 투시도법의 기본을 알고 있다면 위화감 없이 그릴 수 있습니다.

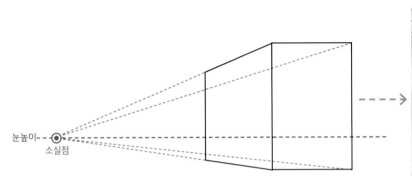

1 전차도 풍경 속에 존재하는 요소라고 생각하면, 전차의 투시선 역시 다른 요소(선로와 건물 등)와 동일한 하나의 소실점으로 향합니다.

2 왼쪽 그림의 입방체를 머릿속에 떠올리면서 형태를 잡고, 세부를 그려 넣어서 전차를 완성합니다.

Step2 선로 그리는 방법의 포인트

그림A

구부러진 선로(**그림A**)는 실전2의 「구부러진 강」 그리는 법과 기본은 같은데, 레일에 음영을 넣는 방법에 요령이 있습니다.

선로의 레일은 단면이 한자 「工」 같은 형태입니다(**그림B**).

윗면은 항상 열차 바퀴와의 마찰로 인해 매끄럽고 반짝이므로, 무심코 색을 칠하지 않도록 주의해야 합니다.

옆 부분은 안쪽으로 우묵해 그늘이 지고, 상당히 어두우니 검정색을 확실하게 칠합니다.

아래 부분은 위를 향하고 있는데, 선로 자체가 그림자를 만들기 때문에 약간 어둡습니다.

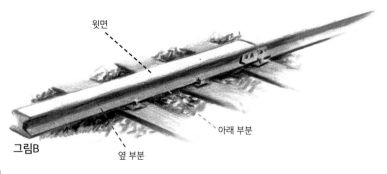

윗면

아래 부분

옆 부분

그림B

2 야외 스케치

4색 스케치

선로나 차량처럼 금속제 구조물이 많다는 것과 아침햇살이 닿는 부분 등을 고려해, 빛과 색채를 빠르게 파악합니다. 이번에는 4색 스케치로 그립니다.

1
샤프(2B)로 대강 밑그림을 그립니다.

2
시안으로 음영 부분을 따로 분리하듯이 칠합니다.

3
마젠타로 음영 속에서도 가장 어두운 부분을 채색합니다.

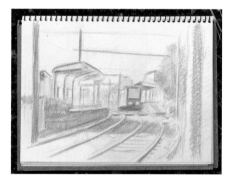

4
옐로로 나무 등의 녹색 부분을 칠합니다.

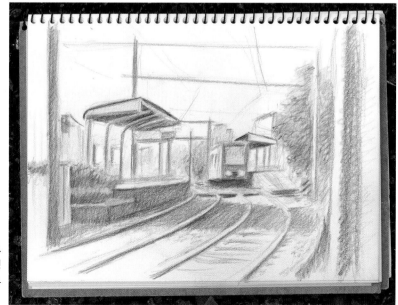

5
블랙으로 음영을 보강합니다. 이것으로 4색 스케치는 완성입니다. 소요 시간은 약 10분입니다.

Step1 색연필(시안)로 그린다

현장에서 스케치를 완성했다면, 집으로 돌아가서 실제 작품 제작을 시작합니다.

01

p.65의 방법을 이용해 대강 밑그림을 그린 상태에서 시작합니다.

아래 1/3 부근의 라인에 눈높이를 설정합니다. 선로의 곡선을 다이내믹하게 그립니다. 세밀한 요소는 대강 형태만 잡아도 됩니다.

02

지금부터 본격 색연필 채색에 들어갑니다.

우선 시안으로 왼쪽 전봇대와 플랫폼, 그리고 선로의 음영을 채색합니다. 특히 선로의 어두운 부분은 강한 필압으로 칠합니다.

선로의 어두운 부분은
특히 강한 필압으로 채색합니다.

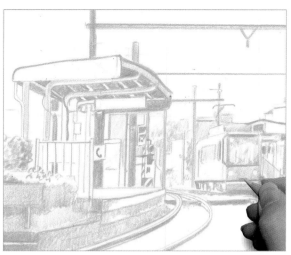

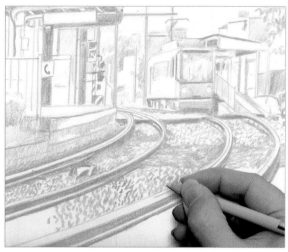

03 오른쪽 나무와 전봇대, 그리고 차량에도 음영을 넣습니다. 이 그림은 전차를 그린 것이지만, 주인공은 차량이 아니라 선로입니다. 그 점을 항상 염두에 두세요.

04 선로의 자갈을 그립니다. 하나씩 꼼꼼히 그리기보다는 자갈의 음영을 짧은 선으로 불규칙하게 그리는 식으로 표현합니다. 느낌을 잘 살리고 싶으면 심이 약간 뭉뚝해진 색연필로 표현해줍니다.

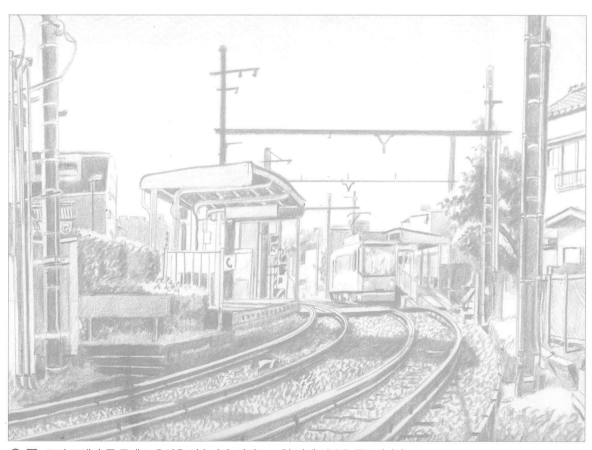

05 주변 주택과 풀 등에도 음영을 넣습니다. 이것으로 첫 번째 시안은 종료입니다.

Step2 색연필(마젠타)로 그린다

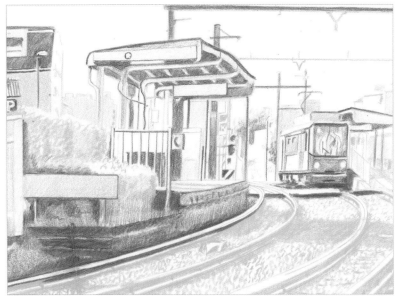

06

계속해서 마젠타로 화면의 왼쪽부터 채색합니다.

빨간 차량의 존재감이 강하므로, 빛이 닿는 부분(파란색으로 채색하지 않은 부분=천장 부근의 라인과 문)에도 마젠타를 넣습니다.

다른 부분은 빨갛게 칠한다기보다는 파란색으로 칠한 음영을 강조한다는 느낌으로 칠합니다.

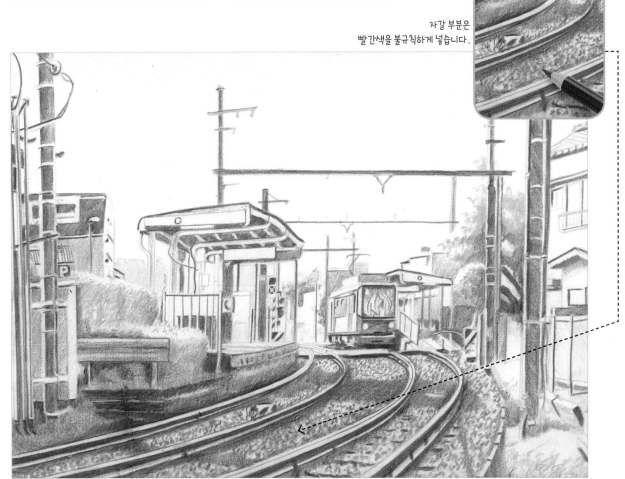

자갈 부분은
빨간색을 불규칙하게 넣습니다.

07 화면 왼쪽 깊은 곳에서 햇살이 들어오므로, 일부의 전봇대 왼쪽에 하이라이트가 있고, 대부분은 역광이라서 어둡습니다. 이 부분에 마젠타를 강하게 덧칠해 음영을 만듭니다. 자갈 부분은 파란색의 음영을 따라갈 필요는 없고, 마젠타를 짧은 선으로 불규칙하게 넣습니다.

⎮*Step3* 색연필(옐로)~블렌더

08 옐로로 채색합니다.

나무와 잡초를 중심으로 녹색 부분은 크로스해칭으로 균등하게 전체적으로 옐로를 넣습니다. 필압은 중간 정도입니다. 자갈 부분에도 옐로를 균등하게 살짝 넣습니다.

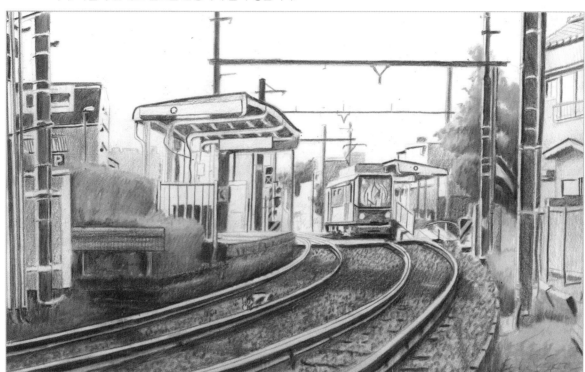

Before

블렌더로 색연필의 선을 다듬습니다.

▼

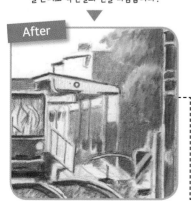

After

09 여기도 일단 하늘, 전차, 건물, 전봇대 등 색채의 얼룩을 지우고 싶은 부분을 **블렌더**로 색연필의 선을 다듬어줍니다.

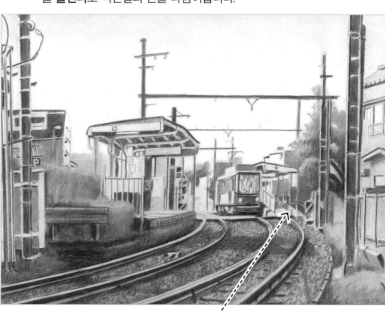

Step4 색연필(블랙)로 그린다

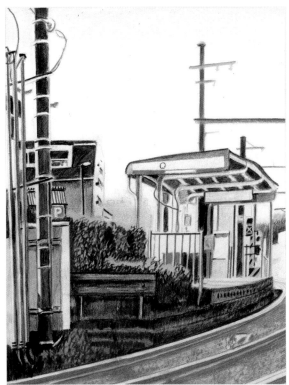

10 **블랙**을 채색합니다. 앞쪽의 플랫폼 토대 부분과 왼쪽의 전봇대에 **블랙**을 넣습니다. 특히 왼쪽 전봇대는 이 구도에서도 가장 근경이므로, 약간 세밀하게 관찰하면서 음영을 넣습니다.

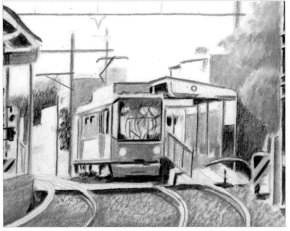

11 전차의 차체 하단 부분과 창문, 그리고 오른쪽 플랫폼에도 **블랙**으로 음영을 넣습니다.

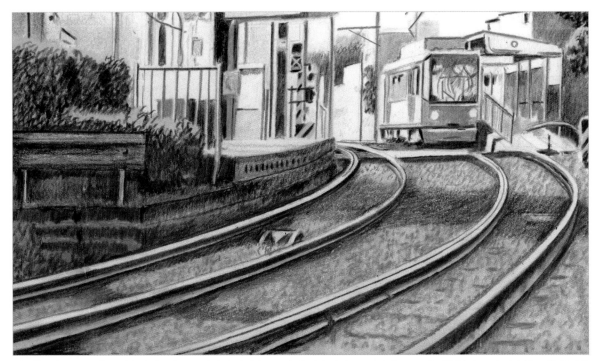

12 선로에 **블랙**을 넣습니다. 선로는 단면이 한자「工」자와 같습니다. p.94「선로 그리는 방법의 포인트」를 참고해 음영을 넣어보세요.

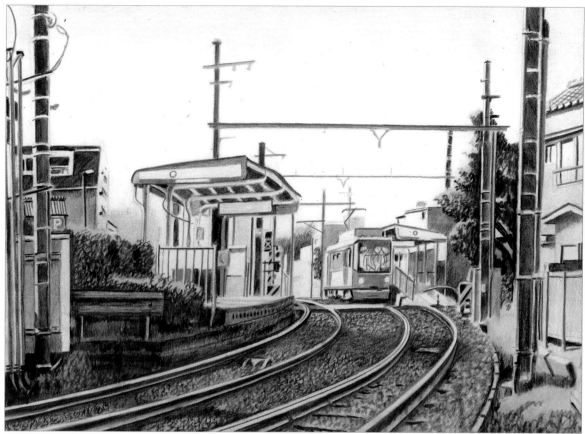

13 자갈 부분에 블랙을 넣습니다. 짧은 선으로 불규칙하게 넣습니다.

Step5 다시 색연필(시안)로 덧칠한다

14

다시 시안을 가볍게 칠합니다. 특히 음영 부분을 중심으로 칠합니다. 시안을 음영에 칠하면 강한 역광을 표현할 수 있습니다.

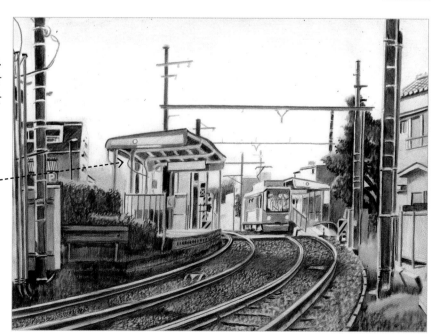

파란색을 음영 부분에 덧칠합니다.

Step6 색연필(화이트)로 하늘에 덧칠한다

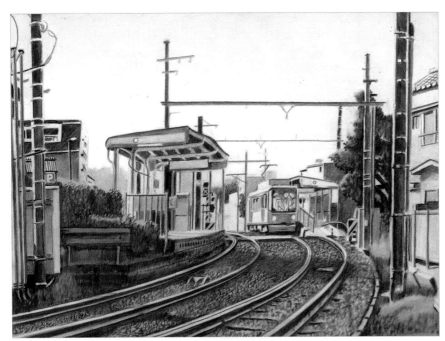

흰색을 하늘에 덧칠합니다.

상쾌한 색감이 됩니다.

15 화이트를 하늘에 덧칠해 상쾌한 색감을 표현합니다.

Step7 색연필(블랙)로 가공선을 그린다

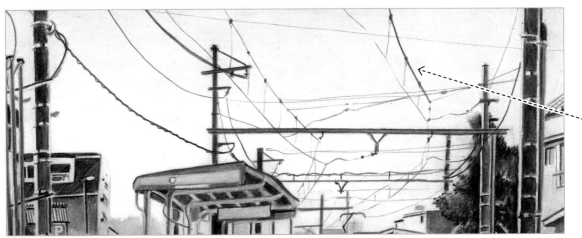

16 블랙으로 선로 위에 복잡하게 얽혀있는 가공선을 그립니다. 가공선은 철도가 있는 풍경에서 선로 다음 가는 중요한 무대 장치입니다(전기로 움직이는 철도에만 해당합니다). 단, 너무 진하고 두껍게 그리면 어수선해지니, 끝이 날카로운 심으로 깔끔하게 그립니다.

검은색의 깔끔한 선으로
가공선을 그립니다.

Step8 디자인나이프로 깎아낸다~마무리~완성

나무 부분을 나이프로 깎아냅니다.

자갈 부분을
나이프로 깎아냅니다.

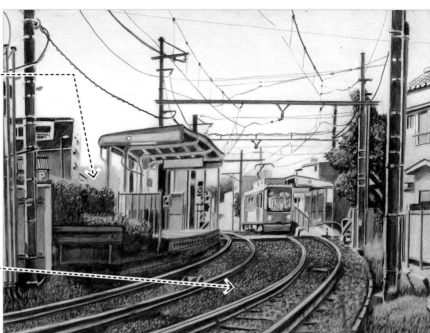

잡초를
나이프로 깎아냅니다

17 디자인나이프로 나무와 잡초 부분을 깎아내서 하이
라이트를 표현합니다. 이 풍경에서는 나무는 주인공
이 아니므로 가볍게 처리합니다. 자갈도 음영 부분
을 중심으로 살짝 깎아냅니다.

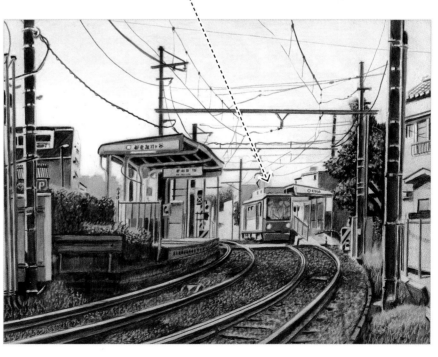

18

전체적으로 붉은 색감이 약간
부족한 느낌이서, 자갈과 차량을
중심으로 마젠타를 더합니다. 끝
으로 각 부분의 색감을 조절하면
완성입니다.

「두 개의 언덕」을 그린다

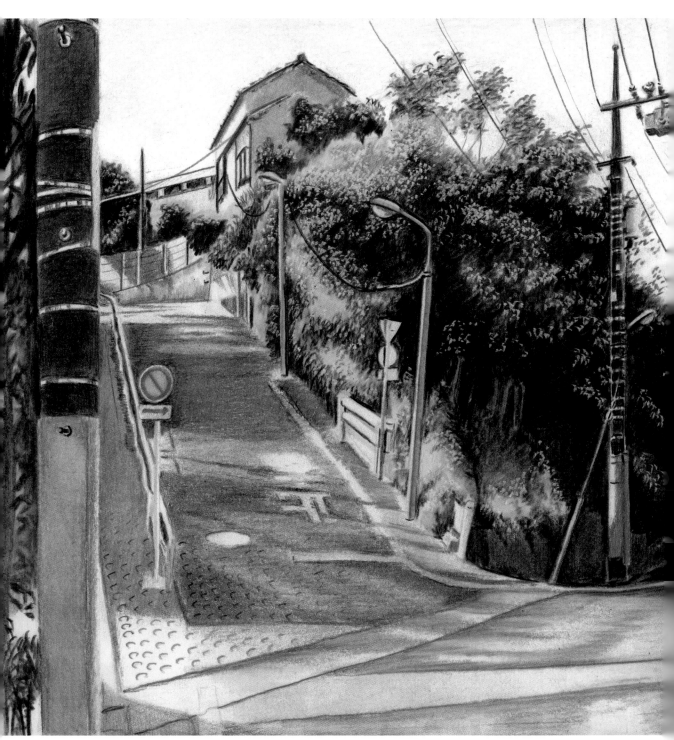

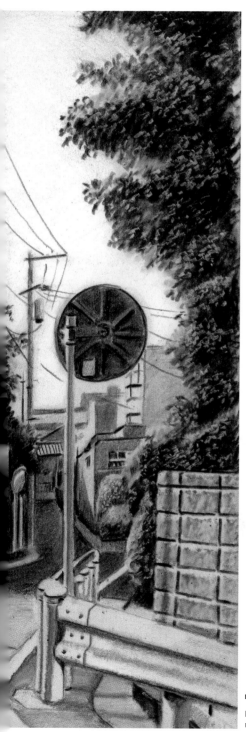

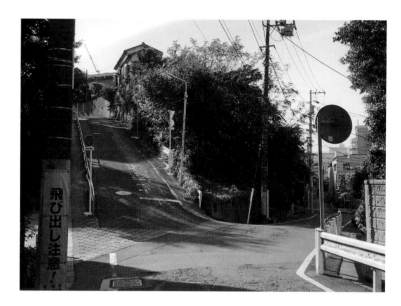

이번에는 「비탈길」이 주인공입니다. 풍경에 있는 비탈길의 존재만으로도 보는 사람은 3차원의 공간을 인식할 수 있습니다. 또한 오르막이든 내리막이든 이 길 끝에 가면 무엇을 보게 될까? 하는 기대감을 품게 됩니다. 그것만으로도 두근거림을 느끼게 하는 요소라고 할 수 있습니다. 다만 비탈길은 직접 눈으로 보는 것과 사진으로 보는 것은 인상이 무척 다를 때가 있습니다. 급한 경사길은 약간 과장되게 그리는 편이 좋을 수도 있습니다.

이번 주제는 도쿄에 있는 주택가에서 발견한 오르막과 내리막이 함께 존재하는 인상적인 광경입니다. 높이 차이가 있는 다이내믹한 구도를 음미하면서 그려보겠습니다.

「언덕이 있는 갈림길(坂のある分かれ道) 이타바시구 시무라」
F4호 (333㎜×242㎜) / 4색 작화+흰색 / KARISMA COLOR /
muse TMK 포스터 207g / November 2018

Step1 세로 구도와 가로 구도

세로 구도

비탈길의 급경사를 박력 있게 그린다면 세로 구도로 왼쪽의 오르막길만 그리는 것도 좋은 판단입니다. 이번에는 오르막과 내리막을 한 화면에 담았을 때의 재미를 노리고 가로 구도를 선택했습니다.

가로 구도

하나의 비탈길에 집중한 세로 구도. 이 구도도 박력이 있어서 좋기는 합니다만……

이번에는 오르막과 내리막을 한 화면에 담았을 때의 재미를 노리고 가로 구도로 그려보겠습니다.

Step2 2개의 비탈길, 각각의 소실점을 파악하자

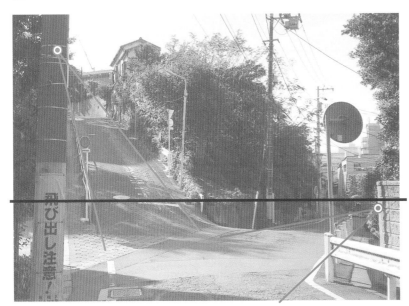

눈높이

◉ ……오르막길의 소실점
◉ ……내리막길의 소실점

비탈길에는 각각의 소실점이 있습니다. 오르막의 소실점◉은 **눈높이**보다 위에 있고, 내리막의 소실점◉은 **눈높이**보다 아래에 있습니다. 혼란에 빠지지 않도록 주의하면서 잘 관찰해 보세요.

비탈길 그리는 법

풍경화에서는 비탈길을 그릴 기회가 자주 있습니다. 구부러진 강(p.82)과 마찬가지로 비탈길을 그리는 데도 룰이 있으므로 알아두면 좋습니다. 아래에서 소개하는 내용은 가장 심플한 기본, 평탄한 일직선 도로가 중간에 오르막이 되는 예입니다. p.40의 「투시도법의 미니 상식」과 함께 읽어주세요.

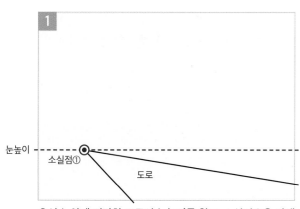

우선 눈앞에 평탄한 도로의 **눈높이**를 찾고, 소실점①을 탐색합니다.

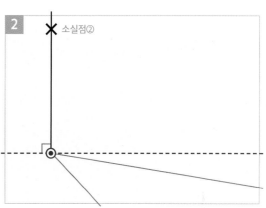

소실점①에서 위로 수직선을 긋고, 오르막의 시작점(X)을 정합니다. 이것이 오르막의 소실점 (소실점②)입니다.

평탄한 도로 위에 오르막의 시작을 표시하고 수평선을 긋습니다.

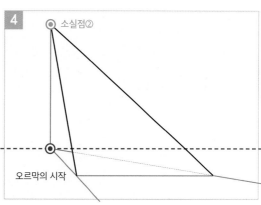

소실점②와 오르막의 시작을 나타내는 선을 잇습니다.

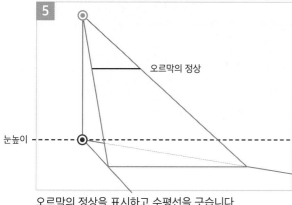

오르막의 정상을 표시하고 수평선을 긋습니다.

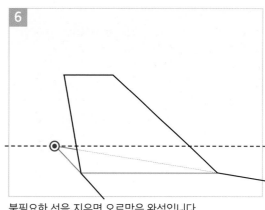

불필요한 선을 지우면 오르막은 완성입니다.

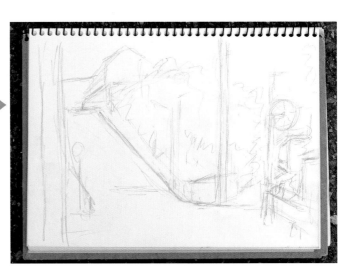

4색 스케치

2개의 비탈길이 포인트입니다. 길을 따라 위아래로 시선을 옮기면서, 가운데의 녹음도 틈틈이 확인하고 스케치합니다. 이번에는 4색 스케치입니다.

1 처음에는 샤프로 밑그림을 그립니다. 2개의 비탈길, 화면의 오른쪽으로 치우친 전봇대, 왼쪽 가장자리의 전봇대, 오른쪽 가장자리의 벽, 비탈길의 주택이 포인트입니다. 각 포인트의 위치를 대강 정하고 진행합니다.

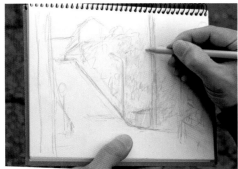

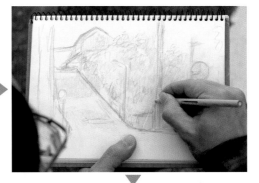

2 빛의 방향(화면의 왼쪽에서)을 확인하고 시안으로 음영을 위주로 그립니다. 화면 중앙, 2개의 비탈길에 있는 나무들이 상당히 짙은 녹색이므로, 빛을 받아 반짝이는 부분을 여백으로 남기면서, 시안으로 음영을 확실하게 넣습니다.

　왼쪽 비탈길에 있는 건물의 음영도 시안으로 넣습니다. 주택의 처마 밑, 전봇대의 음영도 잊지 마세요.

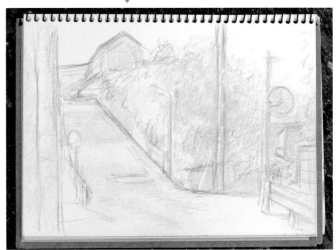

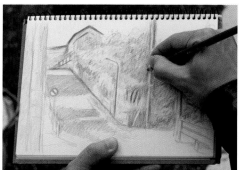

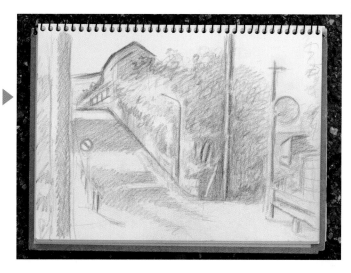

3 마젠타로 만든 음영에서 특히 어두운 부분을 강조
하는 느낌으로 시안를 채색합니다. 나무도 동절기
특유의 탁한 느낌이 있으므로 마젠타를 더합니다.
전봇대 등의 갈색이 보이는 부분도 마찬가지입니다.

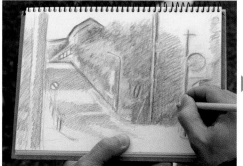

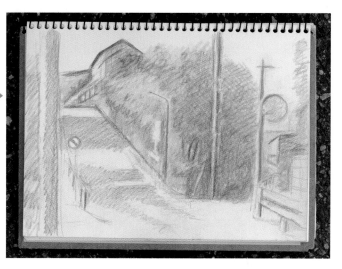

4 나무 등의 녹색 부분을 중심으로 옐로를 칠합니다.
농도의 차이가 생기지 않게 균등하게 처리합니다.
도로 반사경처럼 오렌지색이 있는 장소에도 옐로를
더합니다.

5 끝으로 블랙을 사용해 음영을
보강합니다. 빛이 왼쪽에서 들
어오지만, 전체적으로 약간 역
광에 가깝습니다. 따라서 왼쪽
면이 빛을 받아 밝고, 주택이
나 전봇대 등의 정면을 향하는
면이 어둡습니다. 밝은 면과
어두운 면의 경계에 정확하게
블랙을 넣으면 빛 표현이 강해
집니다. 전체적으로 강약을 조
절하는 감각으로 채색합니다.
이것으로 4색 스케치는 완성
입니다. 소요시간은 거의 20분
입니다.

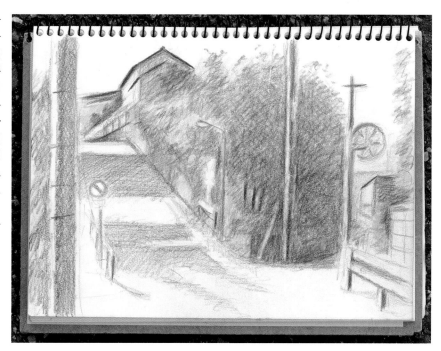

Step1 색연필(시안)로 그린다

현장에서 스케치를 완성했다면, 집으로 돌아와 실제 작품 제작에 들어갑니다.

01

p.65의 요령으로 대강 밑그림을 그린 상태에서 시작합니다.

두 갈래로 나뉘는 비탈길이 인상적인 풍경입니다. 눈높이는 아래쪽 1/3 부분에 있습니다. 오른쪽 1/3 부분에 중경의 전봇대, 1/3 부분에 오르막길의 주택이 오게 합니다. 스케치보다 약간 상하좌우 모든 방향으로 확장된 느낌이 들게 그렸습니다.

02

시안으로 채색합니다.

화면 왼쪽에서 강한 빛이 들어옵니다. 역광의 영향을 받는 왼쪽 가장자리의 전봇대는 실루엣으로 표현합니다. 반짝이는 금속 밴드 부분만 남겨두고 진하게 채색합니다.

전봇대 왼쪽의 나무는 주인공이 아니므로 대략적으로 표현해도 충분합니다.

중~원경인 주택 주변의 나무는 잎의 형태를 의식할 필요 없이, 뭉뚝해진 색연필의 심을 꾹 누르는 느낌으로 짧은 선을 넣어 표현합니다.

03

중앙의 나무 음영도 채색을 합니다. 화
면의 중앙으로 올수록 차차 근경이 되
므로, 약간 잎의 형태를 잡아줍니다. 중
앙 부분의 전봇대 옆에 있는 잎은 방향
등이 드러날 정도로 묘사합니다.

 중앙의 전봇대도 그늘이 지므로 금속
밴드 부분만 남기고 전체적으로 진하게
채색합니다. 오른쪽 도로도 전체적으로
그림자가 드리운 상태이므로 중간 정도
의 필압으로 채색합니다. 원경의 건물
들은 가벼운 필압으로 부드럽게 채색합
니다.

04

오른쪽 가장자리 나무의 음영을 채색합
니다. 근경이므로 잎의 형태를 표현합니
다. 그 뒤에 왼쪽의 오르막길에 드리운
나무의 그림자를 가벼운 필압으로 칠합
니다. 나무의 하이라이트 부분에는 거의
채색하지 않았습니다.

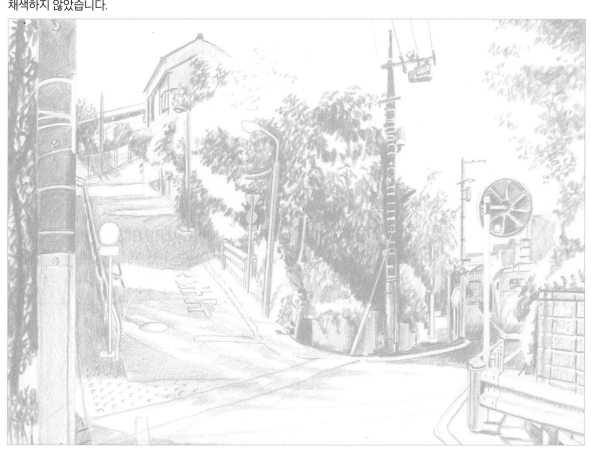

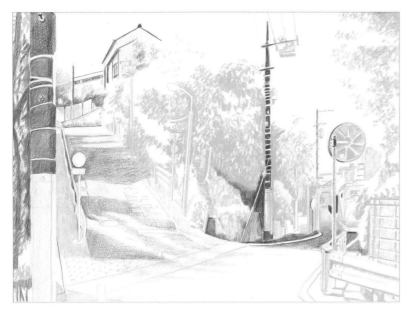

05

마젠타를 써서 어두운 부분을 강조하는 느낌으로 채색합니다. 역광을 반영해 실루엣으로 표현한 전봇대와 주택의 처마 밑, 오른쪽 안쪽의 도로 등에 칠합니다. 또한 빨간색 페인트를 칠한 왼쪽 오르막 길과 도로 반사경의 오렌지색 부분에도 마젠타를 넣습니다.

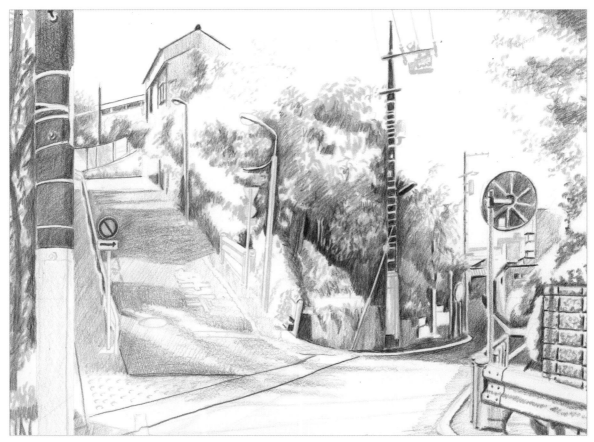

06 나무의 어두운 부분과 담벼락, 앞쪽의 아스팔트에도 가벼운 필압으로 마젠타를 채색합니다. 나무의 하이라이트 부분은 역시 칠하지 않습니다. 이것으로 첫 번째 마젠타는 종료입니다.

┃*Step3* 색연필(옐로)로 그린다

07

옐로로 채색합니다. 빛이 닿는 부분도 포함해, 나무 전체에 강한 필압으로 옐로를 넣습니다. 나무에 칠한 옐로는 마무리 단계에서 나이프로 표현할 하이라이트의 밑바탕이 됩니다. 따라서 약간 두껍게 덧칠합니다. 얼룩은 신경 쓰지 않아도 됩니다.

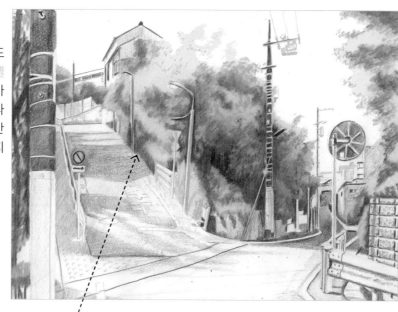

강한 필압으로 두껍게 덧칠합니다.

08

주택의 벽, 담벼락, 아스팔트 표면에도 가볍게 옐로를 넣습니다. 원경을 제외하고 화면 전체에 가볍게 옐로를 넣어, 빛의 따뜻함을 표현합니다.

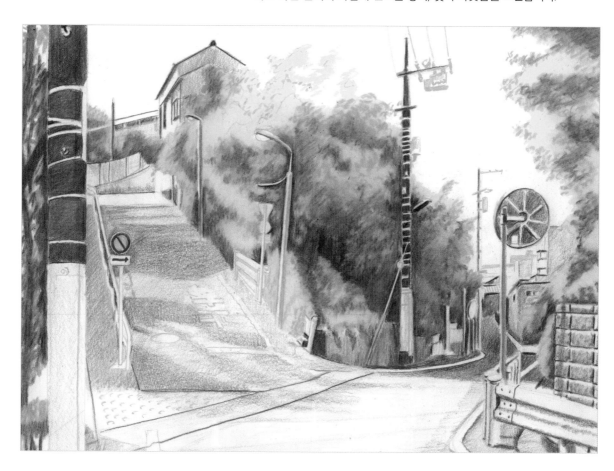

Step4 색연필(블랙)로 그린다

09

지금부터 네 번째 색인 **블랙**을 넣습니다. 진한 음영을 중심으로 채색합니다. 중앙 부분의 나무는 첫 번째 시안과 마찬가지로 잎의 형태를 의식할 필요 없이 뭉뚝해진 색연필의 심으로 꾹꾹 누르듯이 짧은 선으로 그립니다.

10

중앙 부분의 전봇대 옆에 있는 나무는 상당이 어두워서, 잎의 형태를 무시하고 과감하게 칠합니다. 비탈길 중턱에 있는 가로등과 표지판, 가드레일 등은 남겨두고 채색합니다.

오른쪽 안쪽 도로도 가볍게 칠합니다.

화면 오른쪽 도로 반사경의 뒤쪽과 원경의 건물, 근경의 담벼락 눈금에도 **블랙**을 넣습니다.

도로의 아스팔트에 드리운 그림자, 중턱의 가로등과 표지판에도 **블랙**을 덧칠합니다.

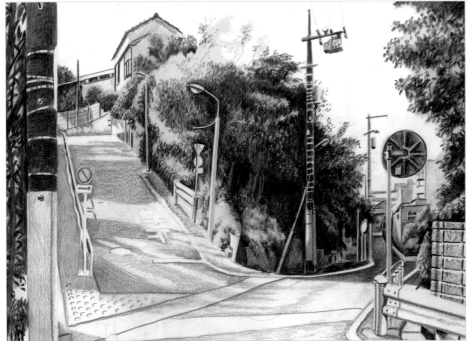

11

오른쪽 근경의 나무에 **블랙**을 넣습니다. 근경이므로 잎의 형태를 표현합니다. 특히 나뭇가지 끝부분은 잎의 형태가 또렷하게 드러나도록, 약간 뾰족한 심으로 형태를 잡아가듯이 칠합니다.

/Step5 다시 색연필(시안)과 색연필(마젠타)로 덧칠한다

12

두 번째 시안을 가볍게 넣습니다. 건물과 전봇대는 음영 부분을 중심으로 가벼운 필압으로. 나무는 중간 정도의 필압으로 균등하게 칠합니다. 하늘은 가벼운 필압의 크로스해칭으로 처리합니다.

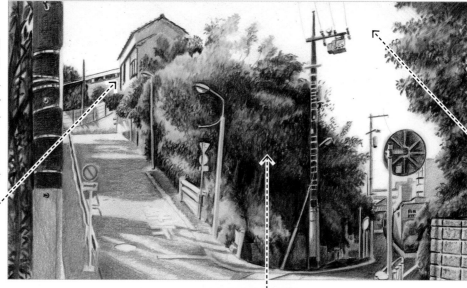

건물과 전봇대의
음영 부분은 가벼운 필압으로

나무는
중간 정도의 필압으로

하늘은 가벼운 필압의
크로스해칭으로

13

두 번째 마젠타를 넣습니다. 나무 전체에 마젠타를 넣으면 약간 갈색 느낌의 색이 됩니다. 신록의 상록수를 그릴 때는 필요 없지만, 늦가을에서 초여름의 상록수에 넣으면 계절을 표현할 수 있습니다.
 왼쪽 비탈길에도 다시 마젠타를 넣어 채도를 높입니다.

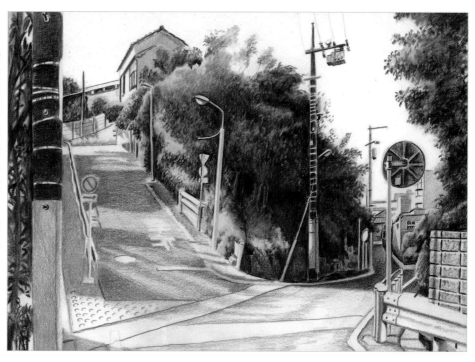

Step6 블렌더와 색연필(화이트)로 색을 다듬는다

건물 등을
블렌더로 다듬습니다.

하늘은 블렌더와
흰색으로 더욱 매끄럽게
다듬습니다.

14 일단 하늘과 건물, 전봇대 등에서 색 얼룩을 지우고 싶은 부분은 **블렌더**로 선을 다듬습니다. 하늘은 더 매끄러운 느낌이 되게 화이트를 추가로 넣습니다.

Step7 추가로 색연필(블랙)로 덧칠한다

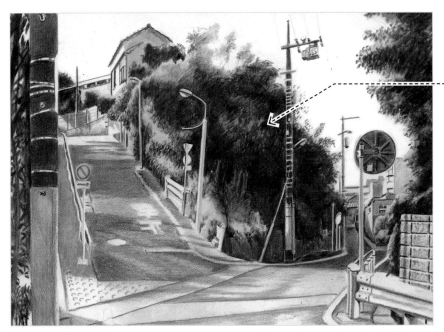

나무의 음영에 블랙을 덧칠해
대비를 높입니다.

15 나무 전체에 대비가 약간 부족한 듯해서 한 번 더 **블랙**으로 음영을 강조합니다.

Step8 디자인나이프로 깎아낸다~마무리~완성

16

나이프로 중앙 부분의 나무와 잡초에 하이라이트를 표현합니다.

이 풍경에서는 나무의 존재감이 상당하므로, 살짝 꼼꼼하게 넣습니다. 중앙 부분의 나무에서 상대적으로 화면의 깊은 곳에 있는 것은 칼날 끝으로 짧게, 가까이에 있는 것은 잎의 형태를 의식하면서 약간 길게 깎아냅니다.

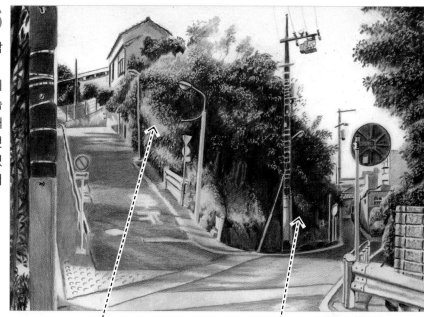

중앙 부분에서 상대적으로 깊은 곳에 있는 나무는 칼날 끝으로 세밀하게 깎아냅니다.

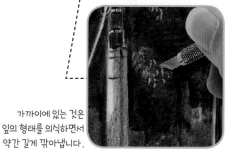

가까이에 있는 것은 잎의 형태를 의식하면서 약간 길게 깎아냅니다.

검은색으로 전선을 그려 넣습니다.

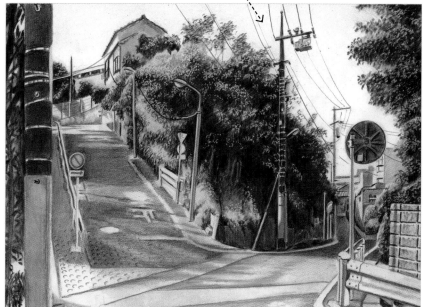

17

끝으로 **블랙**을 사용해 전선을 그려 넣고, 각 부분을 세밀하게 조절하면 완성입니다.

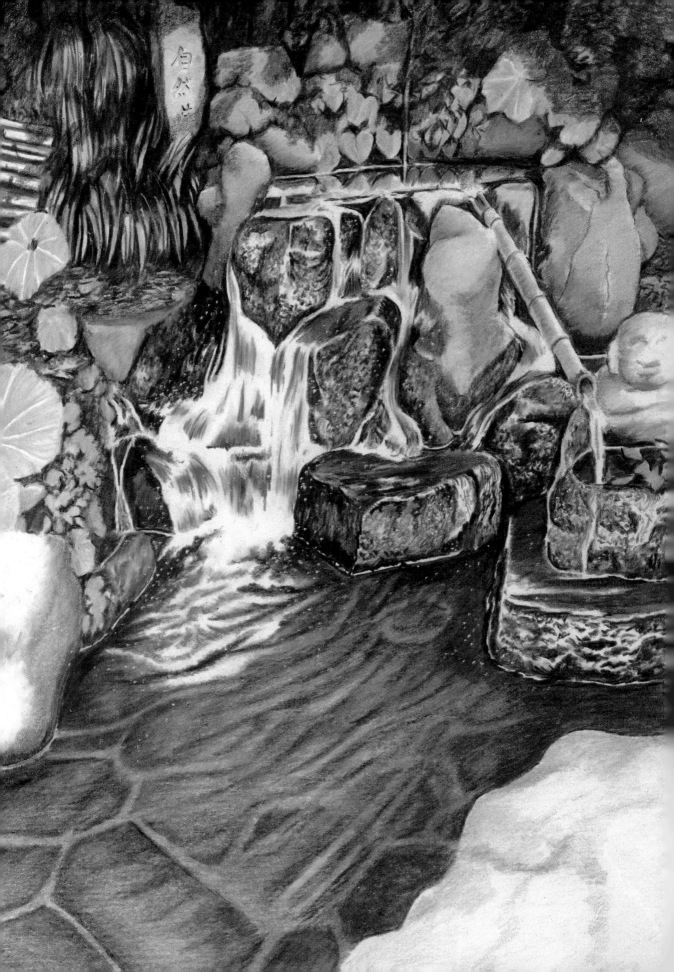

「공원의 물가」를 그린다

도쿄도 나카노구 테츠가쿠도 공원은 강과 연못이 있고 그 사이로 작은 수로가 흐르는 물이 풍부한 장소입니다. 공원을 걷다가 약간의 높이차를 두고 물이 흘러내리는 작은 폭포 같은 곳을 발견했는데, 그곳의 모습을 그려보도록 하겠습니다.

물을 테마로 그릴 때 주의할 점은 「빛의 반사」, 「빛의 투과」, 그리고 「움직임」입니다. 「반사」와 「투과」에 대해서는 유리처럼 동일한 특징을 가진 고체도 있지만, 액체인 물에는 「움직임」도 추가됩니다. 특히 흐름이 격렬한 장소나 물결이 있는 장소에서는 움직임의 표현이 큰 포인트입니다.

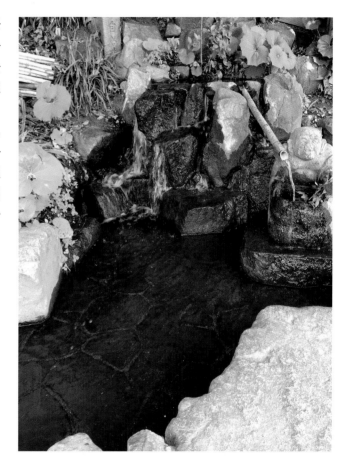

「빼어난 작은 폭포(小さな名瀑) 나카노구 테츠가쿠도 공원」
F4호 (333㎜×242㎜) / 4색 작화+흰색 / KARISMA COLOR /
muse TMK 포스터 207g / December 2018

물을 표현하는 세 가지 포인트

물의 표현에는 「빛의 반사」, 「빛의 투과」 그리고 「움직임」이라는 세 가지 특성이 있습니다. 이러한 특성을 미리 파악하고 그리는 것이 리얼한 물 표현의 포인트입니다.

빛의 반사

연못과 호수, 흐름이 완만한 강, 그리고 길에 생기는 물웅덩이 등, 움직임이 적은 수면을 비스듬한 위치에서 관찰해보면, 거울처럼 주변의 물체가 수면에 반사되는 것을 확인할 수 있습니다.

유심히 보면 수평선을 중심으로 상하반전으로 비칩니다. 음영과 달리 빛의 방향에 좌우되는 것이 아니라 항상 상하반전으로 반사됩니다.

조용한 수면을 비스듬히 위에서 보면 「반사」된 주변의 사물들이 있습니다.

빛의 투과

마찬가지로 움직임이 적은 수면을 약간 위에서 내려다보면, 반사가 조금 약해지고 물속의 모습을 관찰할 수 있습니다. 얕은 강과 연못이라면 바닥과 헤엄치는 물고기가 보일 때도 있습니다.

하지만 대부분 투과는 반사와 동시에 눈에 들어옵니다. 시선의 각도가 비스듬하거나 직사광선을 받으면 반사도 나타납니다.

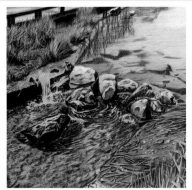

위에서 내려다보면 각도에 따라 「투과」와 「반사」의 비율이 달라집니다.

움직임

높낮이 같은 물리적인 조건과 바람 등의 기상 조건에 의해 물은 항상 움직입니다.

바다나 큰 강, 거대한 호수처럼 수량이 많은 곳은 움직임도 상당히 큽니다. 움직임이 크면 파도와 하얀 거품이 일어나고 반사와 투과는 거의 일어나지 않습니다.

반대로 연못이나 물웅덩이처럼 수량이 적은 곳은 움직임도 작은 물결 정도이므로 반사와 투과는 공존합니다.

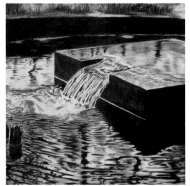

수량의 차이로 「움직임」이 달라지고, 「반사」와 「투과」는 공존합니다.

2 야외 스케치

4색 스케치

움직이는 물을 스케치하는 것은 무척 어렵습니다. 너무 서두르지 말고 전체적인 물의 흐름을 보면서 그려보세요. 속도감이 중요합니다. 이번에는 4색 스케치로 그립니다.

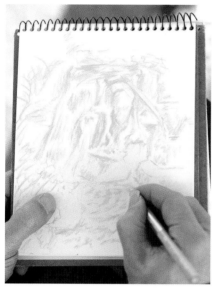

1 시안으로 시작합니다. 그리기 전에 물의 흐름과 장소를 관찰합니다. 바위 등의 굴곡으로 물이 나눠지는 장소에 음영을 진하게 그립니다.

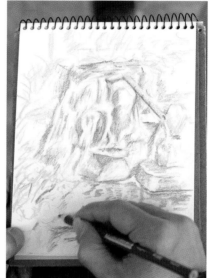

2 마젠타로 음영을 강조합니다. 흐르는 물에는 미세한 굴곡이 있어 음영이 생깁니다. 주변의 바위처럼 갈색으로 보이는 부분에도 마젠타를 더합니다.

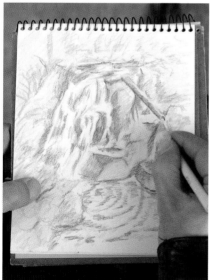

3 옐로를 흐르는 물 뒤쪽의 풀과 나무, 바위의 밝은 면 등을 중심으로 더합니다. 물의 흐름은 여백으로 남겨두었으므로 옐로가 들어가지 않도록 처리합니다.

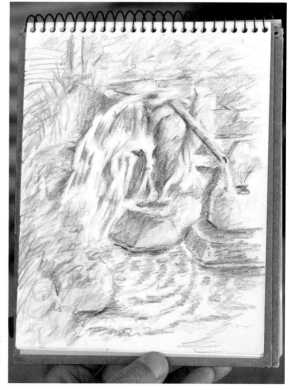

4 끝으로 **블랙**을 사용해 음영을 강조합니다. 아래쪽 수면과 바위의 경계가 하얗게 반짝이므로, 흰색 경계에 **블랙**을 넣어 반사를 강조합니다. 대나무관에도 **블랙**을 넣으면 입체감이 살아납니다. 이것으로 완성입니다. 소요시간은 약 20분입니다.

작업실에서 실제 작품 제작

Step1 색연필(시안)로 그린다

현장에서 스케치를 완성했다면 집으로 돌아와 실제 작품 제작에 들어갑니다.

01
p.65의 요령으로 대강 밑그림을 그린 상태에서 시작합니다.

물의 특징은 「빛의 반사」, 「빛의 투과」 그리고 「움직임」 이 세 가지입니다. 이번에는 특히 「움직임」을 잘 관찰하면서 그립니다.

윗부분에는 물이 샘솟는 부분이 있고, 바위 사이로 흘러내리는 여러 개의 물줄기가 있습니다. 그리고 대나무관을 타고 석상으로 흐르는 물도 있으며, 각각의 흐름이 화면 아래쪽의 연못으로 들어갑니다. 바위가 있는 장소를 대강 그립니다.

02
시안으로 채색합니다. 빛의 약간 오른 위에서 들어옵니다. 우선 바위가 음영으로 어두워진 부분부터 채색합니다.

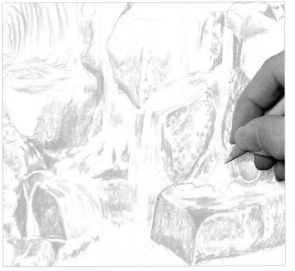

03
바위와 바위 사이의 빈틈은 상당이 어두워서 바위와 수면의 경계는 물에 젖어서 바위의 본래 색보다 훨씬 어둡습니다. 잘 관찰하고 시안으로 칠합니다.

위에서 흘러내리는 흐름은 흰 여백으로 남겨둡니다. 단, 바위의 표면이 드러나는 부분과 그늘이 져서 약간 어두워진 부분은 색연필로 물의 흐름을 따라가면서 가볍게 채색합니다. 이것이 물의 특징인 「움직임」을 표현합니다.

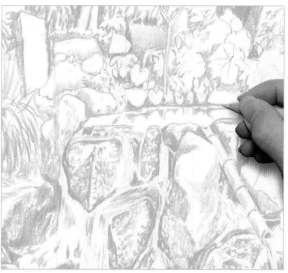

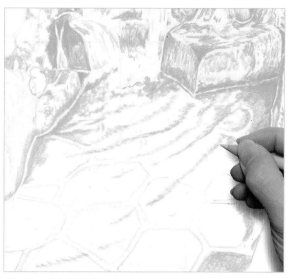

04 샘솟는 물의 뒤쪽에 있는 풀과 바위도 시안으로 채색합니다. 여기도 잎과 바위의 형태를 남겨두듯이 음영 부분을 중심으로 색을 넣습니다.

05 계속해서 화면 아래 부분의 연못도 시안으로 채색합니다. 물이 흘러들어오는 부분에는 동심원의 파문이 생깁니다. 이 파문에 음영을 그려 넣어 물의 특징인 「움직임」을 표현합니다.

06

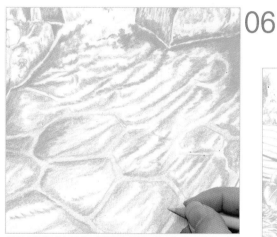

연못 바닥에 보이는 문양은 줄눈을 남겨두듯이 시안으로 채색합니다. 이것이 물의 특징인 「빛의 투과」를 표현합니다.

파문과 파문 사이는 빛을 받아 밝습니다. 이 부분을 채색하지 않고 남겨둠으로써 물의 특징인 「빛의 반사」를 표현합니다.

07

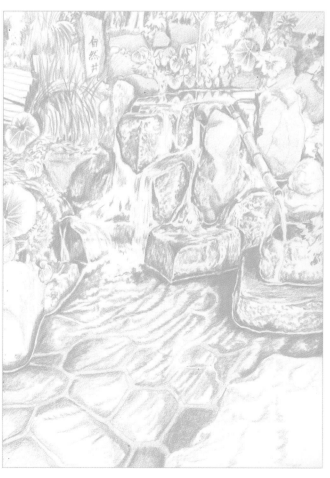

바위나 잎 부분에 추가로 시안을 넣고, 음영을 강조합니다. 입체감이 상당히 드러난 상태가 됩니다. 이것으로 첫 번째 시안은 종료입니다.

Step2 색연필(마젠타·옐로)로 그린다

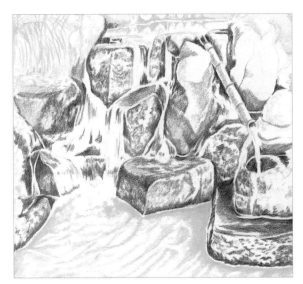

08 두 번째 색인 마젠타로 바위와 흐르는 물의 어두운 부분을 가벼운 필압으로 채색합니다.

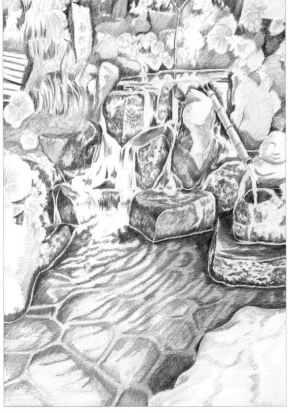

09 윗부분의 바위와 수면에도 마젠타를 넣습니다. 잎과 풀은 나중에 녹색으로 표현해야 하므로, 아직 마젠타를 넣지 않습니다.

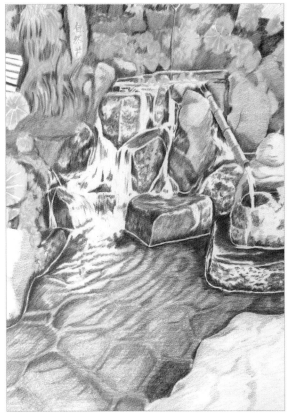

10

세 번째 색인 옐로로 전체를 칠합니다.

옐로가 들어가면 풀과 잎이 녹색이 되고, 바위는 갈색~오렌지색으로 변합니다.

수면은 녹색~보라색~갈색으로 복잡한 색채를 띠게 되는데, 이것이 빛의 반사 표현으로도 이어집니다.

Step3 색연필(블랙)로 그린다

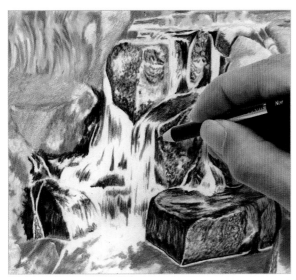

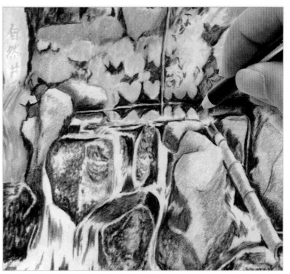

11 지금부터 네 번째 색인 **블랙**을 진한 음영 부분 중심으로 채색합니다. 우선 중앙의 바위부터 칠합니다. 흐르는 물을 흰 여백으로 남겨서 물의 반사를 강조합니다.

12 바위 윗부분에 있는 고요한 수면에는 더 윗부분에 있는 잎과 나무, 바위가 거울처럼 반사됩니다. 수면에 반사된 모습을 그려 넣습니다. 반사된 잎과 나무 사이 빈틈에 **블랙**을 넣습니다.

풀과 나무의 음영을
검은색으로 칠합니다

수면에 생긴 파문의 경계를
검은색으로 칠합니다

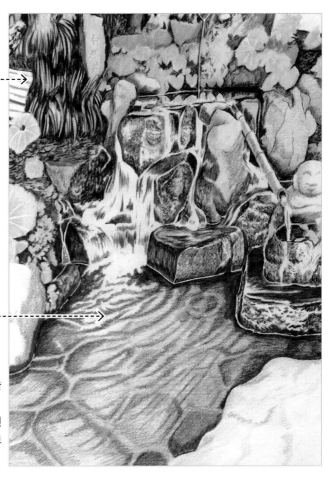

13

화면의 왼쪽 가장자리에 있는 바위와 풀에 **블랙**을 넣습니다. 음영을 강조하면 빛 표현도 강해집니다.

수면의 파문에도 **블랙**을 덧칠합니다. 이때 바위와의 경계에 세밀한 흰색 반사가 있다는 것에 주의합니다. 그 부분을 흰 여백으로 남겨두는 것이 포인트입니다.

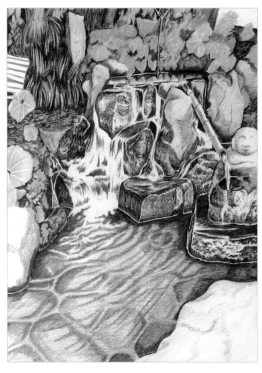

14 풀과 나무의 녹색이 살짝 밝은 노란색이 강해서, 시안을 가볍게 덧칠해 녹색의 색감을 조절합니다.

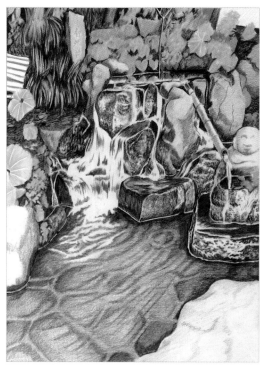

15 마젠타를 바위와 수면에 덧칠해 갈색을 강조합니다.

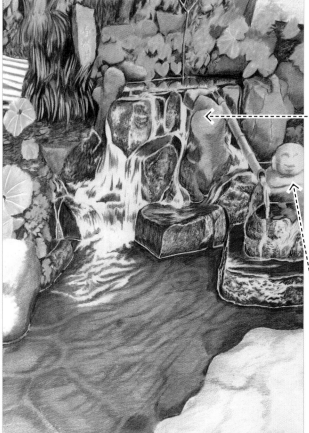

블렌더로
색 얼룩을 다듬습니다

흰색으로 매끄럽게 다듬습니다

16

색 얼룩을 지우고 싶은 부분을 **블렌더**를 사용해 색연필의 선을 다듬습니다.

오른쪽 가장자리의 석상 등 밝은 부분에는 더 매끄러운 느낌이 되도록 화이트를 약간 넣습니다.

▎Step5 색연필(블랙)로 덧칠하고 나이프로 깎아낸다~완성

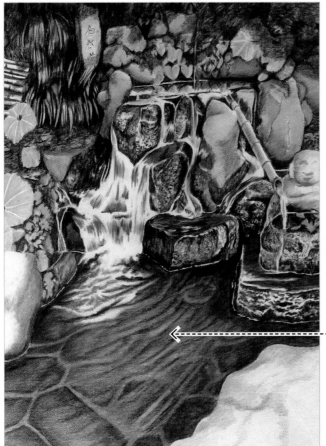

17

전체적으로 대비가 부족한 듯해서 **블랙**으로 다시 덧칠해 음영을 강조합니다.

검은색으로 음영을 덧칠해 대비를 높입니다.

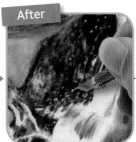

나이프로 깎아서 물보라를 표현합니다

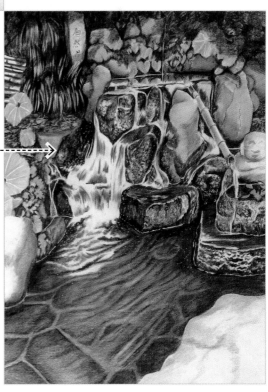

18

끝으로 디자인나이프로 물보라를 표현합니다. 칼날 끝을 사용해 세밀하게 깎아냅니다. 마지막으로 각 부분을 조절하면 완성입니다.

창작의 길라잡이
AK 작법서 시리즈!!

-AK Comic/Illustration Technique

데즈카 오사무의 만화 창작법

데즈카 오사무 지음 | 문성호 옮김 | 148×210mm |
252쪽 | 13,000원

만화가 지망생의 영원한 필독서!!
「만화의 신」이라 불리며 전 세계의 창작자들에게
큰 영향을 준 데즈카 오사무. 작화의 기본부터 아
이디어 구상까지! 거장의 구체적 창작 테크닉을
이 한 권에 담았다.

애니메이션 캐릭터 작화 & 디자인 테크닉

하야마 준이치 지음 | 이은수 옮김 | 210×285mm |
176쪽 | 20,800원

베테랑 애니메이터가 전수하는 실전 테크닉!
오리지널 애니메이션 설정을 만들고, 그 설정에
따라 스태프들이 의견을 교환하고 수정하는 일련
의 과정을 통해 캐릭터 창작 과정의 핵심 요소를
해설한다.

미소녀 캐릭터 데생 -보디 밸런스 편

이하라 타츠야 외 1인 지음 | 이은수 옮김 |
190×257mm | 176 쪽 | 18,000원

캐릭터 작화의 기본은 보디 밸런스부터!
보디 밸런스의 기초에 대한 이해가 부족한 상태
에서는 제대로 그릴 수 없는 법! 인체의 밸런스를
실루엣부터 이해할 필요가 있다. 여성의 신체적
특징을 이해하는 데 도움이 되어줄 것이다.

다카무라 제슈 스타일 슈퍼 패션 데생 -기본 포즈편

다카무라 제슈 지음 | 송지연 옮김 | 190×257mm |
256쪽 | 18,000원

올바른 인체 데생으로 스타일이 살아있는 캐릭터
를 그려보자!! 파트와 밸런스별로 구분한 피겨 보
디를 이용, 하나의 선으로 인체의 정면, 측면 등
다양한 자세를 연습하다 보면, 어느새 패셔너블
하고 아름다운 비율로 작품을 그릴 수 있다.

미소녀 캐릭터 데생 -얼굴·신체 편

이하라 타츠야 외 1인 지음 | 이은수 옮김 |
190×257mm | 176쪽 | 18,000원

미소녀를 아름답게 표현하는 테크닉 강좌!
기본 테크닉과 요령부터 시작, 캐릭터의 체형에
따른 표현법을 3장으로 나누어 철저하게 해설한
다. 쉽고 자세한 설명과 예시를 통해 그림을 완성
할 수 있도록 돕는다.

만화 캐릭터 도감 -소녀 편

하야시 히카루(Go office) 외 1인 지음 | 조민경 옮김 |
190×257mm | 240 쪽 | 18,000원

매력 있는 여자 캐릭터를 그리기 위한 테크닉!
다양한 장르 속 모습을 수록, 장르별 백과로 그치
지 않고 작화를 완성하는 순서와 매력적인 캐릭
터 창작의 테크닉을 안내한다.

입체부터 생각하는 미소녀 그리는 법

나카츠카 마코토 지음 | 조아라 옮김 | 190×257mm |
176 쪽 | 18,000원

입체의 이해를 통해 매력적인 캐릭터를!
매력적인 인체란 무엇인가? 「멋진 그림」을 그리
는 사람들의 인체는 섹시함이 넘친다. 최소한의
지식으로 「매력적인 인체」 즉, 「입체 소녀」를 그리
는 비법을 해설, 작화를 업그레이드시키는 법을
알려주고 있다.

모에 남자 캐릭터 그리는 법-동작·포즈 편

유니버설 퍼블리싱 외 1인 지음 | 이은엽 옮김 | 190×
257mm | 176쪽 | 18,000원

멋진 남자 캐릭터는 포즈로 말한다!
작화는 포즈로 완성되는 법! 인체에 대한 기본 지
식과 캐릭터 작화로의 응용법을 설명한 포즈와
동작을 검증하고 분석하여 매력적인 순간을 안
내한다.

모에 캐릭터 그리는 법-동작·감정표현 편

카네다 공방 외 1인 지음 | 남지연 옮김 | 190×257mm |
176쪽 | 18,000원

매력적인 모에 일러스트를 그려보자!
S자 포즈에서 한층 발전된 M자 포즈를 제시하고
있으며, 다양한 장르 속 소녀의 동작·감정표현과
「좋아하는 포즈」 테마에서 많은 작가들의 철학과
모에를 느낄 수 있다.

모에 캐릭터를 다양하게 그려보자
-성격·감정표현 편

미야츠키 모소코 외 1인 지음 | 이은수 옮김 | 190×
257mm | 176쪽 | 18,000원

다양한 성격과 표정! 캐릭터에 생기를 더해보자!
캐릭터에 개성과 생동감을 부여하는 성격과 감정
표현 묘사법을 상세히 설명하고 있다. 자신만의
독특한 개성이 담긴 캐릭터 완성에 도전해보자!

모에 로리타 패션 그리는 법
-얼굴·몸·의상의 아름다운 베리에이션

모에표현탐구 서클 외 1인 지음 | 이지은 옮김 | 190×
257mm | 176쪽 | 18,000원

로리타 패션에는 깊이가 있다!! 미소녀와 로리타
패션의 일러스트를 그리려면 캐릭터는 물론 패션
도 멋지게 묘사해야 한다. 얼굴과 몸, 의상의 관
계를 해설한다.

모에 남자 캐릭터 그리는 법-얼굴·신체 편

카네다 공방 외 1인 지음 | 이기선 옮김 | 190×257mm
| 176쪽 | 18,000원

남자 캐릭터의 모에 포인트 철저 분석!
소년계, 중간계, 청년계의 3가지 패턴으로 나누
어 얼굴과 몸 그리는 법을 해설하고, 신체적 모에
포인트를 확실하게 짚어가며, 극대화 패션, 아이
템 등도 공개한다!

모에 미니 캐릭터 그리는 법-얼굴·신체 편

카네다 공방 외 1인 지음 | 이은수 옮김 | 190×257mm
| 176쪽 | 18,000원

기운 넘치고 귀여운 미니 캐릭터를 그리자!
캐릭터를 데포르메한 미니 캐릭터들은 모에 캐릭
터 궁극의 형태! 비장의 요령을 통해 귀엽고 매력
적인 미니 캐릭터를 즐겁게 그려보자.

모에 캐릭터를 다양하게 그려보자
-기본 테크닉 편

미야츠키 모소코 외 1인 지음 | 이은수 옮김 |
190X257mm | 176쪽 | 18,000원

다양한 개성을 통해 캐릭터의 매력을 살려보자!
모에 캐릭터 그리기에 익숙하지 않다면, 어떤 캐
릭터를 그려도 같은 얼굴과 포즈에 뻔한 구도의
반복일 뿐이다. 이 책을 통해 다양한 캐릭터를 개
성있게 그려보자!

모에 로리타 패션 그리는 법
-기본적인 신체부터 코스튬까지

모에표현탐구 서클 외 1인 지음 | 남지연 옮김 | 190×
257mm | 176쪽 | 18,000원

가련하고 우아한 로리타 패션의 기본!
파트별로 소개하는 로리타 패션과 구조 및 입는
법부터 바람의 활용법, 색을 통해 흑과 백의 의상
을 표현하는 방법 등 다양한 테크닉을 담고 있다.

모에 로리타 패션 그리는 법
-아름다운 기본 포즈부터 매혹적인 구도까지

모에표현탐구 서클 외 1인 지음 | 이지은 옮김 | 190×
257mm | 176쪽 | 18,000원

로리타 패션을 매력적으로 표현!
팔랑거리는 스커트와 프릴이 특징인 로리타 패션
은 표현 방법에 따라 다양한 매력을 연출할 수 있
다. 로리타 패션 최고의 모에 포즈를 탐구해보자.

모에 두 명을 그리는 법-남자 편

카네다 공방 외 1인 지음 | 하진수 옮김 | 190×257mm
| 176쪽 | 18,000원

우정, 라이벌에서 러브!까지…남자 두 명을 그려
보자!
작화하려는 인물의 수가 늘어나면 난이도 또한
급상승하는 법! '무게감', '힘', '두께'라는 세 가지
포인트를 통해 복수의 인물 작화의 기본을 알기
쉽게 해설하고 있다.

모에 두 명을 그리는 법-소녀 편

카네다 공방 외 1인 지음 | 김보미 옮김 | 190×257mm
| 176쪽 | 18,000원

소녀 한 명은 그릴 수 있지만, 두 명은 그리기도
전에 포기했거나, 그리더라도 각자 떨어져 있는
포즈만 그리던 사람들을 위한 기법서. 시선, 중
량, 부드러운 손, 신체의 탄력감 등, 소녀 특유의
표현법을 빠짐없이 수록했다.

모에 아이돌 그리는 법-기본 편

미야츠키 모소코 외 1인 지음 | 이은수 옮김 | 190×
257mm | 176쪽 | 18,000원

아이돌을 매력적으로 표현해보자!
춤, 노래, 다양한 퍼포먼스로 빛나는 아이돌 캐릭
터. 사랑스러운 모에 캐릭터에 아이돌 속성을 가
미해보자. 깜찍한 포즈와 의상, 소품까지! 아이돌
을 구성하는 작은 요소 하나까지 해설하고 있다.

인물 크로키의 기본-속사 10분·5분·2분·1분

아틀리에21 외 1인 지음 | 조민경 옮김 | 190×257mm
| 168쪽 | 18,000원

크로키의 힘으로 인체의 본질을 파악하라!
단시간에 대상의 특징을 포착, 필요 최소한의 선
화로 묘사하는 크로키는 인물화에 필요한 안목과
작화력을 동시에 단련하는 데 가장 적합하다. 10
분, 5분 크로키부터, 2분, 1분 크로키를 통해 테
크닉을 배워보자!

인물을 그리는 기본-유용한 미술 해부도

미사와 히로시 지음 | 조민경 옮김 | 190×257mm |
192쪽 | 18,000원

인체 그 자체의 구조를 이해해보자!
미사와 선생의 풍부한 데생과 새로운 미술 해부
도를 이용, 적확한 지도와 해설을 담은 결정판.
인물의 기본 묘사부터 실천적인 인물 표현법이
이 한 권에 담겨있다.

연필 데생의 기본

스튜디오 모노크롬 지음 | 이은수 옮김 | 190×257mm
| 176쪽 | 18,000원

데생을 시작하는 이들을 위한 데생 입문서!
데생이란 정확하게 관측하고 무엇을 어떻게 표현
할지 사물의 구조를 간파하는 연습이다. 풍부한
예시를 통해 데생을 시작하는 이들을 위한 데생
의 기본 자세와 테크닉을 알기 쉽게 해설한다.

전차 그리는 법-상자에서 시작하는 전차·장갑차량의 작화 테크닉

유메노 레이 외 7인 지음 | 김재훈 옮김 | 190×257mm
| 160쪽 | 18,000원

상자 두 개로 시작하는 전차 작화의 모든 것!
전차를 멋지고 설득력이 느껴지도록 그리기 위한
방법은 무엇일까? 단순한 직육면체의 조합으로
시작, 디지털 작화로의 응용까지 밀리터리 메카
닉 작화의 모든 것.

로봇 그리기의 기본

쿠라모치 교류 지음 | 이은수 옮김 | 190×257mm |
176쪽 | 18,000원

펜 끝에서 다시 태어나는 강철의 거신!
로봇 일러스트레이터로 15년간 활동한 쿠라모치
교류가, 로봇이 활약하는 모습을 보며 가슴 설레
이는 경험을 한 이들에게, 간단하고 즐겁게 로봇
을 그릴 수 있는 힌트를 알려주는 장난감 상자 같
은 기법서.

팬티 그리는 법

포스트 미디어 편집부 지음 | 조민경 옮김 | 182×
257mm | 80쪽 | 17,000원

팬티 작화의 비밀 대공개!
속옷에는 다양한 소재, 디자인, 패턴이 있으며 시
추에이션에 따라 그리는 법도 달라진다. 이 책에
서 보여주는 팬티의 구조와 디자인을 익힌다면
누구나 쉽게 캐릭터에 어울리는 궁극의 팬티를
그릴 수 있게 될 것이다.

가슴 그리는 법

포스트 미디어 편집부 지음 | 조민경 옮김 |
182X257mm | 80쪽 | 17,000원

가슴 작화의 모든 것!
여성 캐릭터의 작화에 있어 가장 큰 난관이라 할
수 있는 가슴! 인체의 움직임에 따라 가슴의 모습
과 그 구조를 철저 분석하여, 보다 현실적이며 매
력있는 캐릭터 작화를 안내한다!

코픽 화가들의 동방 일러스트 테크닉

소차 외 1인 지음 | 김보미 옮김 | 215×257mm | 152쪽 | 22,000원

동방 Project로 코픽의 사용법을 익히자!
코픽 마커는 다양한 색이 장점인 아날로그 그림 도구이다. 동방 Project의 인기 캐릭터들을 그려보면서 코픽 활용법을 단계별로 나누어 설명한다. 눈으로 즐기며 따라 해보는 것만으로도 코픽이 손에 익는 작법서!

캐릭터의 기분 그리는 법-표정·감정의 표면과 이면을 나누어 그려보자

하야시 히카루(Go office) 외 1인 지음 | 조민경 옮김 | 190×257mm | 192쪽 | 18,000원

캐릭터에 영혼을 불어넣어 보자! 희로애락에 더하여 '놀람'과, '허무'라는 2가지 패턴을 추가한 섬세한 심리 묘사와 감정 표현을 다룬다. 다양한 아이디어와 힌트 수록.

학원 만화 그리는 법

하야시 히카루 지음 | 김재훈 옮김 | 190x257mm | 180쪽 | 18,000원

학원 만화를 통한 만화 제작 입문!
다양한 내용과 세계가 그려지는 학원 만화는 그야말로 만화 세상의 관문이라고 해도 과언이 아닐 것이다. 『학원 만화 그리는 법』은 만화를 통해 자기만의 오리지널 월드로 향하는 문을 열고자 하는 이들의 열쇠가 되어줄 것이다.

프로의 작화로 배우는 만화 데생 마스터 -남자 캐릭터 디자인의 현장에서-

하야시 히카루 외 2인 지음 | 김재훈 옮김 | 190×257mm | 204쪽 | 18,000원

프로가 전하는 생생한 만화 데생!
모리타 카즈아키의 작화를 통해 남자 캐릭터의 디자인, 인체 구조, 움직임의 작화 포인트를 배워보자

슈퍼 데포르메 포즈집-꼬마 캐릭터 편

Yielder 지음 | 김보미 옮김 | 190×257mm | 160쪽 | 18,000원

2등신 데포르메 캐릭터의 정수!
짧은 팔다리, 커다란 머리로 독특한 귀여움을 갖고 있는 꼬마 캐릭터. 다양한 포즈의 2등신 데포르메 캐릭터를 집중적으로 연습하여 나만의 꼬마 캐릭터를 그려보자.

아날로그 화가들의 동방 일러스트 테크닉

미사와 히로시 지음 | 김보미 옮김 | 215×257mm | 144쪽 | 22,000원

아날로그 기법의 장점과 즐거움을 느껴보자!
동방 Project의 매력은 개성 넘치는 캐릭터! 화가이자 회화 실기 지도자인 미사와 히로시가 수채화·유화·코픽 작가 15명과 함께 동방 캐릭터를 그리며 아날로그 기법의 매력과 즐거움을 전한다.

아저씨를 그리는 테크닉-얼굴·신체 편

YANAMi 지음 | 이은수 옮김 | 190×257mm | 152쪽 | 19,000원

'아재'의 매력이란 무엇인가?
분위기와 연륜이 느껴지는 아저씨는 전혀 다른 멋과 맛을 지니고 있다. 다양한 연령대의 아저씨를 그리는 디테일과 인체 분석, 각종 표정과 캐릭터 만들기까지. 인생의 맛이 느껴지는 아저씨 캐릭터에 도전해보자!

대담한 포즈 그리는 법

에비모 외 1인 지음 | 이은수 옮김 | 190X257mm | 172쪽 | 18,000원

역동적인 자세 표현을 위한 작화 가이드!
경우에 따라서는 해부학 지식이 역동적 포즈 표현에 방해가 되어 어중간한 결과물이 나오곤 한다. 역동적 포즈의 대가 에비모식 트레이닝을 통해 다양한 포즈와 시추에이션을 그려보자.

프로의 작화로 배우는 여자 캐릭터 작화 마스터-캐릭터 디자인 · 움직임 · 음영-

모리타 카즈아키 외 2인 지음 | 김재훈 옮김 | 190x257mm | 204쪽 | 19,000원

현역 애니메이터의 진짜 「여자 캐릭터」 작화술!
유명 실력파 애니메이터 모리타 카즈아키가 여자 캐릭터를 완성하는 실제 작화 과정을 완벽하게 수록! 캐릭터 디자인(얼굴), 인체, 움직임, 음영의 핵심 포인트는 무엇인지 배워보자.

슈퍼 데포르메 포즈집-남자아이 캐릭터 편

Yielder 지음 | 김보미 옮김 | 190×257mm | 164쪽 | 18,000원

남자아이 캐릭터 특유의 멋!
남녀의 신체적 차이점, 팔다리와 근육 그리는 법 등을 데포르메 캐릭터로도 충분히 표현할 수 있도록 상세하게 알려준다. 장면에 따라 달라지는 포즈, 표정, 몸짓 등의 차이점과 특징을 익혀보자!

슈퍼 데포르메 포즈집-연애 편

Yielder 지음 | 이은엽 옮김 | 190×257mm | 164쪽 | 18,000원

두근두근한 연애 장면을 데포르메 캐릭터로! 찰싹 붙어 앉기도 하고 키스도 하고 포옹도 하고 데이트를 하고 때로는 싸우기도 하는 2~4등신의 러브러브한 연인들의 포즈와 콩닥콩닥한 연애 포즈를 잔뜩 수록했다. 작가마다 다른 여러 연애 포즈를 보고 배우며 즐길 수 있다.

인물을 빠르게 그리는 법-남성 편

하가와 코이치, 카도마루 츠부라 지음 | 김재훈 옮김 | 190×257mm | 176쪽 | 18,000원

인물을 그리는 법칙을 파악하라! 인체 구조와 움직임을 파악하는 다양한 방법에는 예나 지금이나 변함없는 일정한 원칙이 있다. 이상적인 체형의 남성 데생을 중심으로 인물을 그리는 일정한 법칙을 배우고 단시간 그리기를 효율적으로 익혀보자.

전투기 그리는 법-십자선으로 기체와 날개를 그리는 전투기 작화 테크닉-

요코야마 아키라 외 9인 지음 | 문성호 옮김 | 190×257mm | 164쪽 | 19,000원

모든 전투기가 품고 있는 '비밀의 선'! 어떤 전투기라도 기초를 이루는 「십자 모양」—기체와 날개의 기준이 되는 선만 찾아낸다면 문제없이 그릴 수 있다. 그림의 기초, 인기 크리에이터들의 응용 테크닉, 전투기 기초 지식까지!

현실감 있게 묘사하는 인물화
-프로의 45년 테크닉이 담긴 유화와 수채화-

미사와 히로시 지음 | 김재훈 옮김 | 215×257mm | 148쪽 | 22,000원

줄곧 인물화를 그려온 화가, 미사와 히로시가 유화와 수채화로 그림을 그리는 기법을 설명한다. 화가의 작품과 제작 과정 소개를 통해 클로즈업, 바스트 쇼트, 전신을 그리는 과정 등을 자세히 알 수 있다.

손동작 일러스트 포즈집
-알기 쉬운 손과 상반신의 움직임-

하비재팬 편집부 지음 | 문성호 옮김 | 190×257mm | 168쪽 | 19,000원

저절로 눈이 가는 매력적인 손의 비밀! 유명 일러스트레이터들의 손 그리는 법에 대한 해설 및 각종 감정, 상황, 상호관계, 구도 등을 반영한 손동작 선화 360컷을 수록하였다. 연습·트레이스·아이디어 착상용 참고에 특화된 전문 포즈집!

슈퍼 데포르메 포즈집-기본 포즈·액션 편

Yielder 외 1인 지음 | 이은수 옮김 | 190×257mm | 160쪽 | 18,000원

데포르메 캐릭터 액션의 기본! 귀여운 2등신 캐릭터부터 스타일리시한 5등신 캐릭터까지. 일반적인 캐릭터와는 조금 다른 독특한 느낌의 데포르메 캐릭터를 위한 다양한 포즈 소재와 작화 요령, 각종 어드바이스를 다루고 있다.

미니 캐릭터 다양하게 그리기

미야츠키 모소코 외 1인 지음 | 문성호 옮김 | 190×257mm | 188쪽 | 18,000원

귀여운 미니 캐릭터를 다양하게 그려보자! 꼭 껴안아주고 싶은 귀여운 미니 캐릭터를 그려보고 싶다면? 균형 잡힌 2.5등신 캐릭터, 기운차게 움직이는 3등신 캐릭터, 아담하고 귀여운 2등신 캐릭터. 비율별로 서로 다른 그리기 방법과 순서, 데포르메 요령을 소개한다.

남녀의 얼굴 다양하게 그리기

YANAMi 지음 | 송명규 옮김 | 190×257mm | 172쪽 | 18,000원

남자 얼굴도, 여자 얼굴도 다 내 마음대로! 만화 일러스트에 등장하는 남녀 캐릭터의 「얼굴」을 서로 구분하여 그리는 법은 물론, 각종 표정에도 차이를 주는 테크닉을 완벽 해설. 각도, 성격, 연령, 상황에 따른 차이를 자유자재로 표현해보자.

코픽 마커로 그리는 기본
-귀여운 캐릭터와 아기자기한 소품들-

카와나 스즈 지음 | 김재훈 옮김 | 215×257mm | 160쪽 | 22,000원

손그림에 빠진다! 코픽 마커에 반한다! 코픽 마커의 특징과 손으로 직접 그리는 즐거움을 소개한다. 코픽 공인 작가인 저자와 4명의 게스트 작가가 캐릭터의 매력을 최대한으로 이끌어내는 각종 테크닉과 소품 표현 방법을 담았다.

여성의 몸 그리는 법 소재집
-골격과 근육을 파악해 섹시하게 그리기

하야시 히카루 지음 | 문성호 옮김 | 190X257mm | 184쪽 | 19,000원

'단단함'과 '부드러움'으로 여성의 매력을 살린다! 캐릭터화된 여성 특유의 '골격'과 '근육'을 완전 분석! 살과 근육에 의한 신체의 굴곡과 탄력, 부드러움을 표현하는 방법과 그 부드러움을 부각시키는 「단단한 뼈 부분 표현」방법을 철저 해부한다!

5색 색연필로 완성하는 REAL 풍경화

하야시 료타 지음 | 김재훈 옮김 | 190×257mm |
136쪽 | 979-11-274-2861-7 | 21,000원

세계적 색연필 아티스트의 풍경화 기법 공개!
색연필화의 개념을 크게 바꾼 아티스트, 하야시
료타가 현장 스케치에서 시작해 세밀하게 묘사한
풍경화 작품을 완성하기까지의 과정을 재료 선택
단계부터 구도 잡는 법, 혼색 방법 등과 함께 알기
쉽게 설명한다.

-AK Photo Pose

움직임으로 보는 민족의상 그리는 법

겐코샤 편집부 지음 | 이지은 옮김 | 182×257mm |
144쪽 | 19,800원

움직임으로 보는 민족의상 장면별 작화 요령 248
패턴!
아프리카, 아시아의 민족의상을 매력적인 컬러
일러스트로 표현. 정면, 측면 등 다양한 각도에서
상세하게 해설하며 움직임에 따른 의상변화를 표
현하는 요령을 248패턴으로 정리하여 해설한다.

컷으로 보는 움직이는 포즈집-액션 편

마루샤 편집부 지음 | AK 커뮤니케이션즈 편집부 옮김
| 182×257mm | 176쪽 | 24,000원

박력 넘치는 액션을 위한 필수 참고서!
멋진 액션 신을 분석해본다! 짧은 시간 동안 매우
빠르게 진행되기에 묘사하기 어려운 실제 액션
신을 초 단위로 나누어 분석하는 포즈집!

신 포즈 카탈로그-여성의 기본 포즈 편

마루샤 편집부 지음 | AK 커뮤니케이션즈 편집부 옮김
| 182×257mm
| 240쪽 | 17,000원

다양한 앵글, 다양한 포즈가 눈앞에 펼쳐진다!
인체를 그리는 데 도움이 되는 여성의 기본 포즈
를 모은 사진 자료집. 포즈별 디테일이 잘 드러난
컬러 사진과, 윤곽과 음영에 특화된 흑백 사진을
모두 수록!

신 포즈 카탈로그-벽을 이용한 포즈 편

마루샤 편집부 지음 | AK 커뮤니케이션즈 편집부 옮김
| 182×257mm
| 240쪽 | 17,000원

벽을 이용한 상황 설정을 완전 공략!
벽을 이용한 포즈를 그리는 데 도움이 되는 사진
자료집. 신장 차이에 따른 일상생활과 러브신 포
즈 등, 다양한 상황을 올 컬러로 수록했다.

빙글빙글 포즈 카탈로그-여성의 기본 포즈 편

마루샤 편집부 지음 | AK 커뮤니케이션즈 편집부 옮김
| 188×257mm | 128쪽 | 24,000원

DVD에 수록된 데이터 파일로 원하는 포즈를 척
척!
로우 앵글, 하이 앵글, 아이레벨 앵글 3개의 높이
에 더해 주위 16방향의 앵글로 한 포즈당 48가지
의 베리에이션을 수록한 사진 자료집!

만화를 위한 권총 & 라이플 전투 포즈집

하비재팬 편집부 지음 | 문성호 옮김 | 190×257mm |
160쪽 | 18,000원

멋지고 리얼한 건 액션을 자유자재로 표현해보자!
총기 기초 지식, 올바른 포즈 사진, 총기를 다각
도에서 본 일러스트, 만화에 활기를 주는 액션 포
즈 등, 액션 작화에 도움이 되는 내용을 담았다.
부록 CD-ROM에는 트레이스용 사진·일러스트를
1000점 이상 수록.

군복·제복 그리는 법-미군·일본 자위대의 정복에서 전투복까지

Col. Ayabe 외 1인 지음 | 오광웅 옮김 | 190×257mm | 160쪽 | 18,000원

현대 군인들의 유니폼을 이 한 권에!
군복을 제대로 볼 기회는 드문 편이다. 미군과 일본 자위대. 무려 30종 이상에 달하는 다양한 형태의 군복을 사진과 일러스트를 통해 해설한다.

슈트 입은 남자 그리는 법-슈트의 기초 지식 & 사진 포즈 650

하비재팬 편집부 지음 | 조민경 옮김 | 190×257mm | 160쪽 | 18,000원

남성의 매력이 듬뿍 들어있는 정장의 모든 것!
본격 오더 슈트 테일러의 감수 아래, 정장을 철저히 해설. 오더 슈트를 입은 트레이싱용 사진을 CD-ROM에 수록했다. 슈트 재봉사가 된 기분으로 캐릭터에 슈트를 입혀보자.

남자의 근육 체형별 포즈집-마른 체형부터 근육질까지

카네다 공방 | 김재훈 옮김 | 190×257mm | 160쪽 | 18,000원

남자는 등으로 말한다! 남성 캐릭터 근육의 모든 것!!
신체를 묘사함에 있어 큰 난관으로 다가오는 것이라면 역시 근육. 마른 체형, 모델 체형, 그리고 근육질 마초까지. 각 체형에 맞춰 근육을 그려보자!

그림 같은 미남 포즈집

하비재팬 편집부 지음 | 김보미 옮김 | 190×257mm | 128쪽 | 18,000원

만화나 일러스트에 나오는 미남을 그리는 법!
만화, 일러스트에는 자주 사용되는 「근사한 포즈」. 매력적인 캐릭터에 매력적인 포즈가 더해지면 캐릭터는 더욱 빛나는 법이다. 트레이스 프리인 여러 사진을 마음껏 참고하여 다양한 타입의 미남을 그려보자!

여고생 BEST 포즈집

쿠로, 소가와 외 2인 지음 | 문성호 옮김 | 190×257mm | 164쪽 | 19,800원

일러스트레이터의 상상은 현실이 된다!
인기 일러스트레이터가 원하는 포즈를 사진으로 재현. 각 포즈의 포인트를 일러스트와 함께 직접 설명한다. 두근심쿵 상큼발랄! 여고생의 매력을 최대로 끌어내는 프로의 포즈와 포인트를 러프 스케치 80점과 함께 해설.

-AK 디지털 배경 자료집

디지털 배경 카탈로그-통학로·전철·버스 편

ARMZ 지음 | 이지은 옮김 | 182×257mm | 192쪽 | 25,000원

배경 작화에 대한 고민을 이 한 권으로 해결!
주택가, 철도 건널목, 전철, 버스, 공원, 번화가 등, 다양한 장면에 사용 가능한 선화 및 사진 데이터가 수록되어 있는 디지털 자료집. 배경 작화에 편리하게 이용할 수 있는 각종 데이터가 수록되어있다!

신 배경 카탈로그-도심 편

마루샤 편집부 지음 | 이지은 옮김 | 190×257mm | 176쪽 | 19,000원

만화가, 애니메이터의 필수 사진 자료집!
배경 작화에서 편리하게 사용할 수 있는 번화가 사진을 수록한 자료집.자유롭게 스캔, 복사하여 인물만으로는 나타낼 수 없는 깊이 있는 작화에 도전해보자!

디지털 배경 카탈로그-학교 편

ARMZ 지음 | 김재훈 옮김 | 182×257mm | 184쪽 |
25,000원

다양한 학교 배경 데이터가 이 한 권에!
단골 배경으로 등장하는 학교. 허나 리얼하게 그
리려고해도 쉽지 않은 학교의 사진과 선화 자료
뿐 아니라, 디지털 원고에 쓸 수 있는 PSD 파일
까지 아낌없이 수록하였다!

사진&선화 배경 카탈로그-주택가 편

STUDIO 토레스 지음 | 김재훈 옮김 | 190×257mm |
176쪽 | 25,000원

고품질 디지털 배경 자료집!!
배경을 그릴 때 편리하게 활용할 수 있는 선화와
사진 자료가 수록된 고품질 디지털 자료집. 부록
DVD-ROM에 수록된 데이터를 원하는 스타일에
맞춰 자유롭게 사용하자!

판타지 배경 그리는 법

조우노세 외 1인 지음 | 김재훈 옮김 | 215×257mm |
160쪽 | 22,000원

환상적인 디지털 배경 일러스트 테크닉!
「CLIP STUDIO PAINT PRO」를 사용, 디지털 환경에
서 리얼한 배경 일러스트를 그리기 위한 기법을 담
고 있으며, 배경을 그리기 위한 지식, 기법, 아이디
어와 엄선한 테크닉을 이 한 권으로 배울 수 있다.

Photobash 입문

조우노세 외 1인 지음 | 김재훈 옮김 | 215×257mm |
160쪽 | 21,000원

CLIP STUDIO PAINT PRO의 기초부터 여러 사
진을 조합, 일러스트를 완성하는 포토배시의 기
초부터 사진을 일러스트처럼 보이도록 가공하는
테크닉까지. 사진을 사용한 배경 일러스트 작화
의 모든 것을 담았다.

CLIP STUDIO PAINT 매혹적인 빛의 표현법 보석·광물·금속에 광채를 더하는 테크닉

타마키 미츠네, 카도마루 츠부라 지음 | 김재훈 옮김 |
190×257mm | 172쪽 | 22,000원

보석이나 금속의 광택을 표현해보자!
이 책에서 설명하는 방식을 따라 투명감 있는 물
체나 반사광 표현을 익혀보자!

동양 판타지 배경 그리는 법

조우노세 외 1인 지음 | 김재훈 옮김 | 215×257mm |
164쪽 | 22,000원

「CLIP STUDIO PAINT」로 동양적인 분위기가 나는 환
상적인 배경 일러스트 그리는 법을 소개한다. 두 저
자가 체득한 서로 다른 「색 선택 방법」과 「캐릭터와
어울리게 배경 다듬는 법」 등 누구나 알고 싶은 실전
노하우를 실제로 따라해볼 수 있도록 안내한다.

CLIP STUDIO PAINT 브러시 소재집 자연물 · 인공물 · 질감 효과

조우노세 외 1인 지음 | 김재훈 옮김 | 190×257mm |
168쪽 | 21,000원

중쇄가 계속되는 CLIP STUDIO 유저 필독서!
그림의 중간 과정을 대폭 생략해주는 커스텀 브러
시 151점을 수록, 사용 방법과 중요 테크닉, 직접
브러시를 제작하는 과정까지 해설하였다.

■ 저자 소개

하야시 료타(林 亮太)

1961년 11월 1일생. 와세다 대학 제1문학부 미술사 전공 졸업.

1995년부터 그래픽 디자이너/일러스트레이터로 음악 업계·학교 교육 기관을 중심으로 활동. 2009년부터 색연필을 사용한 작품 제작을 시작한다. 그룹전 참가 다수.

2014년 1월, 일본인 최초로 미국의 색연필 전문지 『Colored Pencil Magazine』에 픽업 아티스트로 게재되었다.

제작 활동을 하는 동시에 도쿄 권역의 문화센터 등에서 색연필 강좌도 열고 있다.

저서로는 『하야시 료타의 세계·기법과 작품 슈퍼리얼 색연필』, 『하야시 료타의 세계·기법과 작품 슈퍼리얼 색연필 2 ~더욱 정밀하고 드라마틱한 표현으로~』(이상 매거진랜드), 『하야시 료타의 초리얼 색연필 입문』(마루샤)이 있다.

웹사이트 : https://www.ryota-hayashi.com/

■ 역자 소개

김재훈

한때 만화가가 꿈이었고, 판타지 소설 쓰기와 낙서가 유일한 취미인 일본어 번역가. 그림에 미련을 버리지 못해 만화 작법서 번역에 뛰어들었다. 창작자들의 어두운 앞길을 밝혀줄 좋은 작법서 전문 번역가를 목표로 여기저기 기웃거리고 있다. 옮긴 책으로 『CLIP STUDIO PAINT 브러시 소재집』, 『코픽 마커로 그리는 기본』, 『현실감 있게 묘사하는 인물화』 등이 있다.

■ STAFF

편집·디자인·DTP : atelier jam (http://www.a-jam.com/)

촬영 : 야마모토 타카토리

편집 협력 : 히사마츠 미도리 카도마루 츠부라

기획 : 모리모토 세이시로 [earth-media]

편집 총괄 : 야무라 야스히로 [HOBBY JAPAN]

■ 협력

Westek Incorporated (http://westek.co.jp/)

Muse Company Limited (https://www.muse-paper.co.jp/)

Maruman Corporation (http://www.e-maruman.co.jp/)

5색 색연필로 완성하는 **풍경화**

초판 1쇄 인쇄 2019년 10월 10일
초판 1쇄 발행 2019년 10월 15일

저자 : 하야시 료타
번역 : 김재훈

펴낸이 : 이동섭
편집 : 이민규, 서찬웅, 탁승규
디자인 : 조세연, 백승주, 김현승
영업·마케팅 : 송정환
e-BOOK : 홍인표, 김영빈, 유재학, 최정수
관리 : 이윤미

㈜에이케이커뮤니케이션즈
등록 1996년 7월 9일(제302-1996-00026호)
주소 : 04002 서울 마포구 동교로 17안길 28, 2층
TEL : 02-702-7963~5 FAX : 02-702-7988
http://www.amusementkorea.co.kr

ISBN 979-11-274-2861-7 13650

Hayashi Ryota no Iroenpitsu de Egaku
Yagai Sketch kara Real na Huukeiga ga Dekiru made

ⓒRyota Hayashi / HOBBY JAPAN
Originally Published in Japan in 2019 by HOBBY JAPAN Co. Ltd.
Korea translation Copyrightⓒ2019 by AK Communications, Inc.

이 책의 한국어판 저작권은 일본 ㈜HOBBY JAPAN과의 독점 계약으로
㈜에이케이커뮤니케이션즈에 있습니다.
저작권법에 의해 한국에서 보호를 받는 저작물이므로 무단전재와 무단복제를 금합니다.

이 도서의 국립중앙도서관 출판예정도서목록(CIP)은 서지정보유통지원시스템 홈페이지(http://seoji.nl.go.kr)와
국가자료공동목록시스템(http://www.nl.go.kr/kolisnet)에서 이용하실 수 있습니다. (CIP제어번호: CIP2019037326)

*잘못된 책은 구입한 곳에서 무료로 바꿔드립니다.